国家林业和草原局普通高等教育"十三五"规划教材

设计素描

刘玮 刘华 刘俊哲 湛磊 郭继业 ◇ 编著

中国林业出版社
China Forestry Publishing House

图书在版编目（CIP）数据

设计素描 / 刘玮等编著. -- 北京：中国林业出版社，2020.9
国家林业和草原局普通高等教育"十三五"规划教材
ISBN 978-7-5219-0738-4

Ⅰ.①设… Ⅱ.①刘… Ⅲ.①素描技法－高等学校－教材 Ⅳ.①J214

中国版本图书馆CIP数据核字（2020）第144037号

责任编辑：杜　娟　田夏青
电　　话：（010）83143553

出版发行	中国林业出版社 (100009 北京市西城区德内大街刘海胡同7号) http://www.forestry.gov.cn/lycb.html
经　销	新华书店
制　版	北京五色空间文化传播有限公司
印　刷	北京中科印刷有限公司
版　次	2020年9月第1版
印　次	2020年9月第1次印刷
开　本	889mm×1194mm　1/16
印　张	7.25
字　数	220千字
定　价	39.00元

未经许可，不得以任何方式复制或抄袭本书之部分或全部内容。

版权所有　侵权必究

前言
Preface

 设计素描是工业设计、产品设计、艺术设计等设计类专业的基础核心课程，是创意构思与设计方案表现的基本功和训练起点。设计素描教学通过传授理论知识和绘画技法，培养学生多角度多方位观察、分析与表现客观物象的能力，并在此基础上着重培养学生构造画面、形态解析、肌理表达、图形联想、变形重构等创新表现能力与设计意识，逐步培养学生创造性的思维方式。

 本书根据目前高等院校工业设计、产品设计专业基础课的教学要求，将素描的观察、分析、表现与思维的方法和实践相结合，从基础理论、透视规律、观察方法、表现形式、设计创意、快速表现等方面编排全书内容，主要包括以下核心模块：①设计素描相关理论知识。包括设计素描的概述与透视原理，旨在通过学习，帮助学生理解设计素描的作用、表现形式、构图原则等基础理论知识，掌握素描绘图所需的透视学原理。②设计素描的表现技法与训练实例。包括结构素描、基础明暗素描以及创意素描，通过案例讲解帮助学生掌握设计素描的观察、分析与表现方法，培养学生的视觉感知能力、造型分析与概括能力、物象表现能力以及创造性思维能力。③设计的快速表现。快速表现是在设计素描教学的基础上培养学生捕捉创意灵感、完善创意意图、优化创意构想、输出创意方案的设计能力，该模块包括传统手绘纸面快速表现和数字化快速表现，起到从设计素描学习到产品设计速写学习的过渡与衔接作用。

 本书的编著者均是国内高等院校工业设计、产品设计专业的专任教师，在多年的设计基础课与专业课教学中积累了丰富的教学经验。编著者从编写框架的构建，到章节内容的组织，再到案例的选取与配图的制作，历经多方研讨、修正与完善，最终得以顺利完成编写工作。编著分工如下：第1章、第2章由南京林业大学刘玮、南京理工大学刘华、内蒙古农业大学郭继业编写；第3章由刘玮、刘华编写；第4章由南京林业大学湛磊、刘玮编写；第5章、第7章由南京林业大学刘俊哲编写；第6章由刘华编写；第8章由刘玮、刘华、郭继业编写。除此以外，为该书提供示范案例的学生有：师晔兰、盖伟、田顺炜、宋泽坤、吴文爽、徐竞爽、洪少霖、杜天麟、周若雅、白颖、冯张悦禾、王琦、陈祖尧、陈杰等。在此对以上人士的辛勤付出一并致以诚挚的感谢。书中引用的部分图片，编者未能与其版权所有者取得联系，在此深表歉意，也致以衷心的感谢！

 由于编者经验与水平有限，本书难免存在不当之处，敬请批评指正。

<div style="text-align:right">

刘 玮

2020年5月

</div>

目 录
Contents

前言

第 1 章　设计素描概述　　　　　　　　　　　　　　　／ 001
　　1.1　传统素描　　　　　　　　　　　　　　　　／ 002
　　1.2　设计素描　　　　　　　　　　　　　　　　／ 008
　　1.3　设计素描的工具与材料　　　　　　　　　　／ 009
　　1.4　设计素描的构图原理　　　　　　　　　　　／ 010

第 2 章　设计素描透视原理　　　　　　　　　　　　　／ 013
　　2.1　透视概述　　　　　　　　　　　　　　　　／ 014
　　2.2　透视图的分类　　　　　　　　　　　　　　／ 015

第 3 章　设计结构素描　　　　　　　　　　　　　　　／ 023
　　3.1　结构素描的特点与构成　　　　　　　　　　／ 024
　　3.2　观察方法　　　　　　　　　　　　　　　　／ 026
　　3.3　造型结构分析　　　　　　　　　　　　　　／ 028
　　3.4　石膏几何体结构素描表现　　　　　　　　　／ 033
　　3.5　产品结构素描表现　　　　　　　　　　　　／ 035

第 4 章　设计素描的明暗表现　　　　　　　　　　　　／ 041
　　4.1　光影与明暗　　　　　　　　　　　　　　　／ 042
　　4.2　"三大面""五大调子"　　　　　　　　　　／ 044
　　4.3　设计素描的明暗表现方法　　　　　　　　　／ 046

第 5 章　创意素描　　　　　　　　　　　/ **049**

　　5.1　创意素描概述　　　　　　　　　　/ 050

　　5.2　创意素描中的夸张　　　　　　　　/ 051

　　5.3　形态的分割　　　　　　　　　　　/ 054

　　5.4　形态转换　　　　　　　　　　　　/ 056

第 6 章　设计速写　　　　　　　　　　　/ **061**

　　6.1　设计速写概述　　　　　　　　　　/ 062

　　6.2　设计速写的思维及特征　　　　　　/ 069

　　6.3　设计速写中的造型要素　　　　　　/ 070

　　6.4　设计速写训练　　　　　　　　　　/ 074

第 7 章　数字化设计表现　　　　　　　　/ **081**

　　7.1　数字化设计表现概述　　　　　　　/ 082

　　7.2　数字化设计表现的形式　　　　　　/ 083

　　7.3　数字化设计表现的步骤与技巧　　　/ 086

　　7.4　数字化快速表现案例分析　　　　　/ 087

第 8 章　案例赏析　　　　　　　　　　　/ **089**

参考文献　　　　　　　　　　　　　　　　/ 110

DESIGN+SKETCH

第1章
设计素描概述

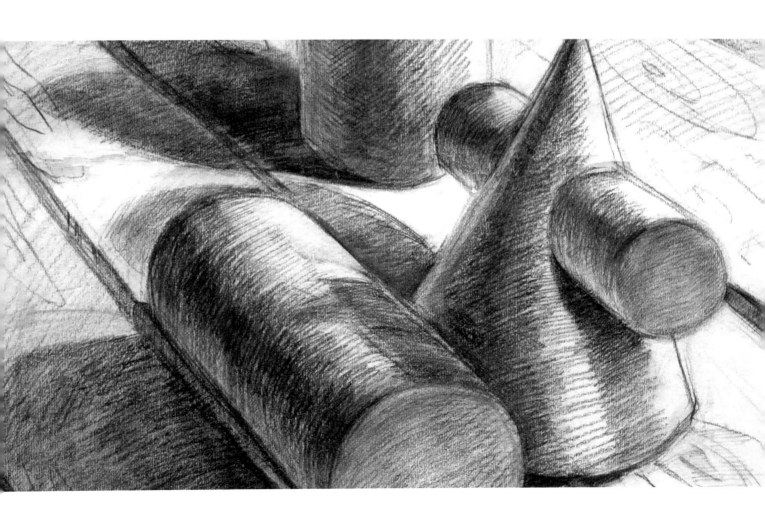

1.1 传统素描

素描，是一种以单色线条来表现物体、人物、风景、象征符号、情感、创意、构想等的艺术表现形式。素描的概念源于西方绘画体系，作为视觉艺术的一个门类，它具有所有造型艺术与设计的基本功能，是油画、雕塑、建筑、造型等各类艺术与设计的基础（图1.1）。

素描的实质是造型。一方面，素描表现对象极为丰富，人们将看到的事物画出来，可对各类物象进行概括或精妙的表达，素描表现的不仅是物体本身，更重要的是对物体及其结构的观察与分析；另一方面，采

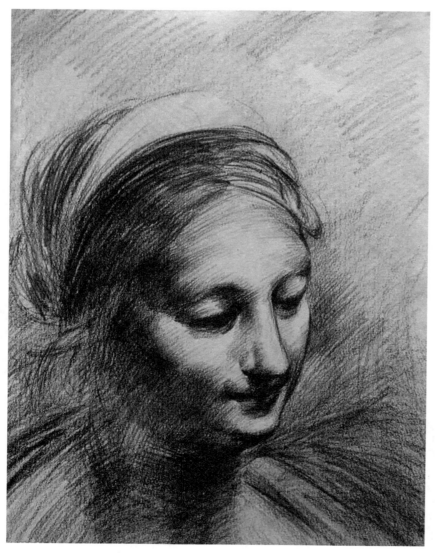

图1.1 圣母　达·芬奇

用素描的方式表达作者的感受、创意、构想等，因其以单色线条为主的表现方式摒弃了过多其他因素的影响，所以更加简约与直接。因此，素描是绘画、设计及一切造型艺术的基础，也是培养设计造型能力的基本手段（图1.2）。

素描是人类造型艺术活动中最早、最基本的形式。最早的素描可追溯到原始的先民们用树枝在沙地上所做的简单的图形、洞窟壁画、器物纹饰等，表现的题材大多和记事、自然有关，实质上就是对客观事物描绘、提炼和再创作的过程。古埃及的绘画严格遵循"正面律"，画面形象平面化，结构比例符合一定的数理规范。古希腊艺术是欧洲艺术的摇篮，古希腊初期的素描注重轮廓线条的表现力，线条准确、简练、流

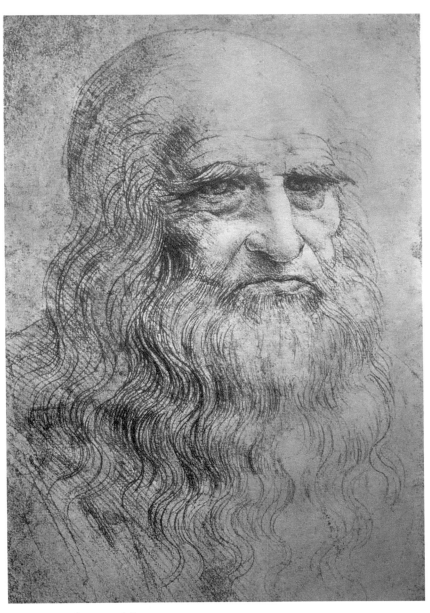

图1.2　自画像　达·芬奇

畅，后期加入了表现明暗因素的色调等变化更加丰富的技法。古罗马在集成了古希腊艺术的同时又进行了创新和发展，在绘画中加入透视效果，使画面更具写实性和空间感。

素描真正意义上的兴盛发展是源于16—17世纪欧洲文艺复兴时期的意大利。这一时期涌现出一大批绘画巨匠，其中最杰出的是达·芬奇。达·芬奇是一位伟大的艺术天才，他以科学的态度，对绘画和自然的关系进行了细致、深入的理性思考。他擅长站在科学的角度研究空间和透视，把光线和阴影融入绘画当中，他在绘画史上的贡献是发明和创立了解剖学、透视学和明暗渲染法，将结构与空间透视及明暗规律和谐统一起来。

素描是一个相当宽泛的概念，只要是以单色线条或块面进行造型的绘画形式都属于素描（图1.3）。素

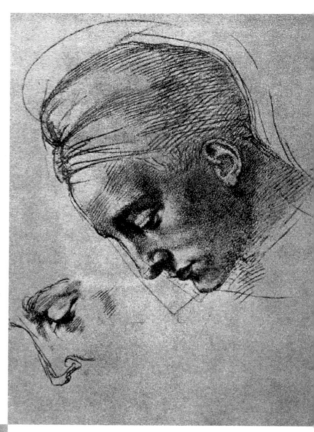

↑ **图 1.3　人物**　米开朗基罗

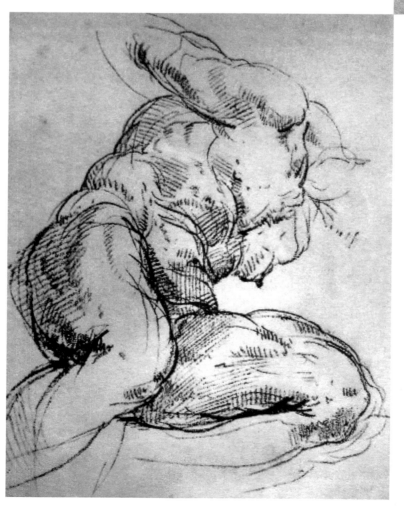

描的表现媒介和手段多样，纸、布、木板、石板等都可以成为素描绘画的载体。素描原是为绘画、雕刻等艺术服务的，后因其流畅、充实和美观，发展成为独立的艺术。其实素描题材可以取自任何事物，可以是客观事物，抑或是思想、概念、态度、感情、幻想、象征甚至抽象形式。

依照素描绘画的不同特点，可对其进行类别划分。

（1）按照绘画的目的和功能可分为习作素描和创作性素描

习作素描一般采取临摹或写生的形式，注重对客观事物的真实反映（图1.4）；创作性素描一般是指在原有的素描基础上进行变形、重构等再创作或表达作者的主观理念或情感，是绘画者艺术或设计思想的表现（图1.5）。

图 1.4 习作素描

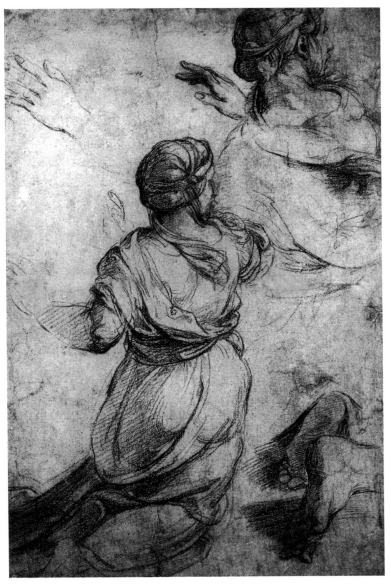

图 1.5 《掠夺耶路撒冷》素描手稿　拉斐尔

第一章　设计素描概述

（2）按素描表现的内容和题材可分为静物素描、人像素描、风景素描、动物素描等

静物素描以静物为对象进行素描绘画，多以物品为主，用单色或简单的颜色的工具描绘对象的轮廓、体积、结构、空间、光线、质感等基本造型。在素描绘画中算是基础，有着重要的意义（图 1.6）。人像素描的表现对象是石膏人像或真实的人，两者造型技术基本一致，但在表现目的和刻画手法上，模特人像素描不但要准确地表现对象的形体结构、体积感、空间感和质感等，还要表现出对象的形象特征、精神面貌。风景素描着重强调的是对自然景物的概括性整体表现，要着重处理好画面的构图、层次和笔触等（图 1.7）。

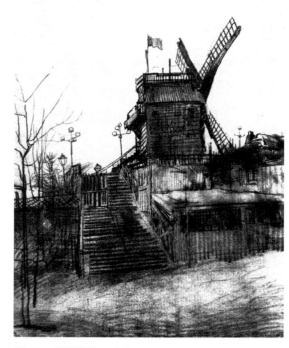

图 1.7　风景素描　梵高

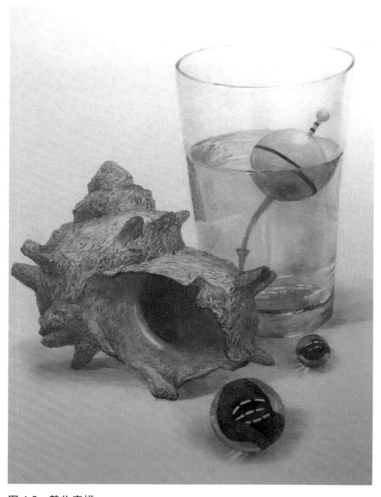

图 1.6　静物素描

（3）按素描绘画的表现形式可分为结构素描、明暗素描、创意素描等

结构素描以理解和表达物体自身的结构本质为目的，强调突出物象的结构特征，而忽视对象的光影、质感、明暗等外在因素，不施明暗，没有光影变化。结构素描的观察常和测量与透视原理结合起来，注重观察与分析紧密结合的方式，这种表现方法相对比较客观（图1.8）。明暗是物体受到光线照射客观产生的现象，一般采用明暗素描的写生方式，是为了重点通过光影关系体现物体的形态、体量、空间、材质、肌理等，使画面逼真、细腻、写实（图1.9）。创意素描是通过以单色线为主的绘画手法，着重体现绘画者的创意、思想，让传统素描技法与设计思维更好地接轨，为设计服务（图1.10）。

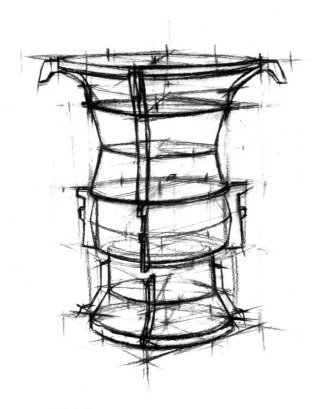

图 1.8　结构素描

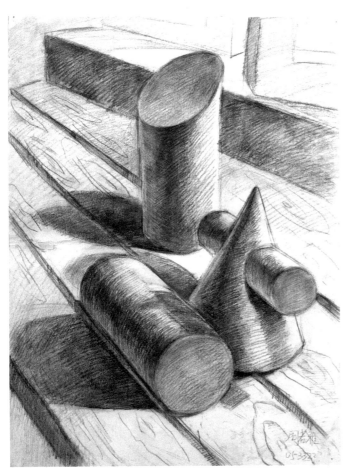

图 1.9　明暗素描

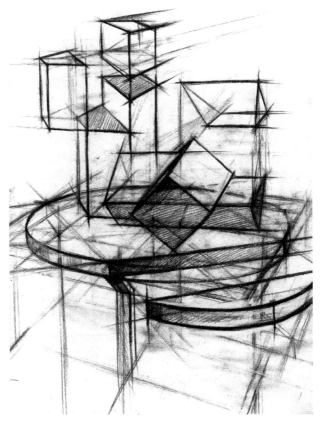

图 1.10　创意素描

第1章　设计素描概述　007

1.2 设计素描

设计素描是将素描的观察方法、表现方法等与现代设计理念和设计思维相结合，从比例尺度、透视规律、三维空间观念、形体的内部结构剖析、设计创意等方面表现设计思想的方法。设计素描是一种服务于设计的素描训练模式，是观察、研究、创意、设计、表现的一种形式和手段。设计专业实践性强，既要求学生具有较高的艺术素养、美学修养、敏锐的观察力和表现力，又要求学生具有较强的逻辑分析能力、抽象思维能力和想象力。这些正是设计素描的主要训练内容。设计素描作为设计专业最为重要的基础教学内容之一，旨在培养和提升学生的观察分析、设计表现、创新思维等综合能力，尤其是设计素描作为专业基础课程与后期设计实践课程之间的衔接与过渡，应使素描更好地与设计接轨，为设计服务。

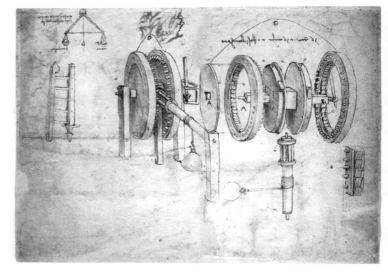

图 1.11　设计手稿　达·芬奇

设计素描在继承传统素描表现技法的基础上，着重培养的是设计师构造画面、形态结构、肌理表达、图形联想、变形重构等创新性表现及设计意识与能力。早在文艺复兴时期，达·芬奇就将科学技术与艺术相结合，以素描的形式对建筑、机械、飞行器等进行构想和设计（图 1.11）。毕加索在对牛的表现过程中采用了素描的表现手法，由最初写实的膘肥体壮的公牛，到逐步将公牛形象进行提炼和概括，将其图案化、几何化，最后简化到仅有几笔充满张力的线条，神形兼备（图 1.12）。设计素描的表现内容和表现方法源于设计师的设计需求，有对自然物象的分析理解或重新诠释，有对设计对象的概念表达，是一个感性与理性相结合设计创作过程。

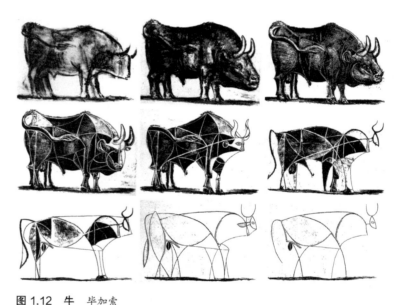

图 1.12　牛　毕加索

观察能力的培养是设计素描训练的基本任务之一。素描绘画的目标不只是描绘出对象，更重要的是锻炼绘画者对所描绘对象的观察、分析和理解能力。整体与局部的观察顺序与原是素描必须遵循的，对事物要先整体再局部，全面地进行观察，避免局限于某处局部或细节，培养和树立在表现、创作或设计过程中的全局意识、整体意识，构建整体和谐的画面和作品。多角度观察、

由表及里深入观察分析也是观察和表现对象的重要方法。这些观察方法有利于绘画者正确地分析、理解物象内部构造、潜在特点，对于深入设计、创意思维具有重要的作用。

1.3 设计素描的工具与材料

"工欲善其事，必先利其器"，想要画出表现效果理想的素描作品，必须充分了解素描绘画的工具与材料，并选择适合自己的工具和材料作画。素描绘画的工具和材料比较简单，主要是画笔、画纸、橡皮、画板、画架等。

素描用画笔种类较多，有铅笔、炭笔、钢笔、圆珠笔、毛笔、马克笔等，表现效果也多种多样。铅笔因其使用方便、易修改、表现力丰富，是素描最常用作画工具。铅笔芯由石墨制成，软硬通过铅笔的号数区分。B 代表软铅，H 代表硬铅，字母前的数字越大，代表越软或越硬，HB 是中间硬度，软硬适中。作画时应根据画面需要选择不同号数的铅笔。构图时只需轻轻拉一些控制画面大致比例和位置的线条，或表现颜色较浅或通透的物体时，可选择较硬的 H 号铅笔；起稿及前期深入刻画时一般选用中性偏软的铅笔（B~3B）；处理画面层次、强调、把握明暗关系、处理最深处时可选用软性铅笔（4B 以上），以体现出画面的空间、主次以及光影色调的对比和材质特点等。

画纸的选择一般根据画笔的种类来确定，目的是发挥画笔特点，提升画面效果。铅笔和炭笔等干粉类画笔工具应选择纸质厚重密实、纸面纹理较粗糙的专用素描纸；钢笔、圆珠笔、马克笔等水油性画笔宜选用纸面相对光滑且有一定吸水性的画纸。

橡皮分为普通橡胶橡皮和可塑橡皮两种。可塑橡皮是专门用于绘画的橡皮，在作画过程中不仅可以用来修改画面，还可用来调整画面中明暗调子的强弱和空间中的虚实关系，如对局部的提亮、高光处理，轮廓的虚实对比等变化处理。

画板大多由实木框架和平整的胶合板制成，用于固定画纸，与画架配合使用，便于作画者以正确的身体姿势作画。作画姿势是否正确将影响作画者能否得心应手地进行作画。作画时采用站姿、坐姿均可，身体端正，画架固定画板与铅垂面稍微倾斜一定角度，确保作画者观看画面时视线与画板垂直。作画者与画板之间的距离以手臂微弯，手握笔可接触到画面为佳（图 1.13）。

素描作画时，握笔方式如图 1.14 所示。在作画初期构图起稿阶段，重点确定画面整体布局、主要轮廓特征、透视关系等，建议手握笔的中后部，侧锋用笔，保持手腕角度及握笔方向，通过手臂的整体运动拉出线条。随着画面的深入和物象形态特征，建议手握笔的中前部，中锋用笔，灵活运用肘关节和腕关节的运动运笔，使线条更肯定和有力度。当进行局部细节的刻画时，还可用写字的方式握笔。

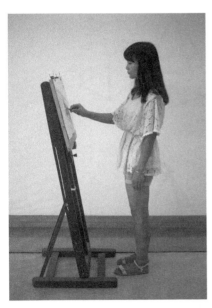

图 1.13　作画姿势

图 1.14　握笔方式

1.4　设计素描的构图原理

构图是指绘画时根据表现对象、题材和主题思想的要求，在一定的幅面中，把要表现的形象适当地组织起来，构成一个协调完整的画面，是对画面内容和整体形式的综合考虑和布局。在素描作画的开始，作画者首先要解决好的就是画面的构图问题。一幅优秀的绘画作品，首先是成功的构图。构图法则是一切视觉表现形式都需要遵循的形式法则，基本构图法则包括画面的大小、重量、均衡、对比等。成功的构图能使作品内容顺理成章、主次分明、主题突出、赏心悦目。反之，则会影响作品的效果，没有章法、缺乏层次、视觉失衡。

在设计素描构图的过程中，需要强调四个要点：

（1）画面的主次关系。画面中最重要的主题图形，位置要明确清晰，核心感受要强烈。

（2）画面的虚实关系。面中的主题图形要与非主题图形的位置要形成主次、前后的感受。

（3）画面内容要取舍有道。注重画面底形的位置以及与整体图形的关系，突出重点，细节不必面面俱到。

（4）画面定位的准确性。注意画面重心平衡、透视变化和比例。在关注画面饱满的同时注意画面的透气感。

艺术形象在画纸幅面中的大小和位置适当是最基本的构图法则。初学者在素描作画时常常会发生构图满、构图小、构图偏等问题（图1.15），作画时应注意避免。在构图时，物象到画纸上边缘的距离应略小于到下边缘的距离，这是由于人在观看画面时，画中的物象会由于视觉上的重量而产生一种下坠感，为了平衡这种重量感，一般会将表现对象布局在中间偏上一些的位置（图1.16）。相对集中、占用图幅较大的物象

图 1.15　构图偏、构图满

图 1.16　比较理想的构图关系

的视觉重量较大，暗色比亮色的视觉重量大，这些都将影响到构图的重力平衡。

构图中还应遵循变化与统一的原则，通过形态、线条、节奏、明暗、肌理等对比变化关系，让画面具有更加生动的表现力，避免呆板单调。在追求画面取得恰当对比关系的同时，要维护好画面的整体统一与协调，避免过于复杂和强烈的对比关系导致的画面凌乱、空间层次混乱、主次不清等。

构图的样式按照人的视觉感受可以划分为对称式构图和均衡式构图两大类。之所以按照人的视觉感受来划分构图的样式，是因为所谓的"画面中心"并不是画面的几何中心，而是按照人的视觉感受确定的。这一中心，是以黄金分割定律原理确定的位置，即以 1 : 0.618 的比例分割画面，得出画面中的四个相交位置，这四个位置即是接近画面中心的"构图中心"。

对称式构图，指画面中的主题图形占据画面中心，非主题图形被几乎均等的放置两旁，起到平衡作用，底部形态被均衡分割（图 1.17）。

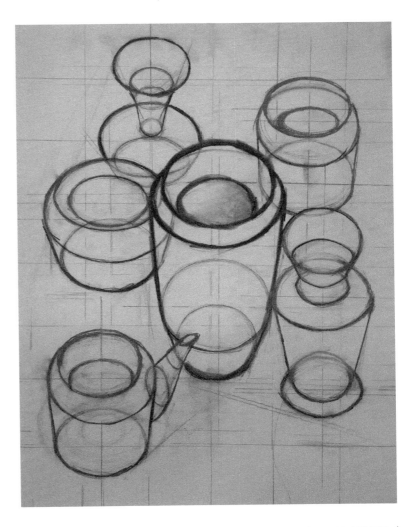

图 1.17　对称式构图

均衡式构图，指画面中的主题图形占据画面的一边，非主题图形占据另一边，底部形态按照图形位置自然分割（图1.18）。

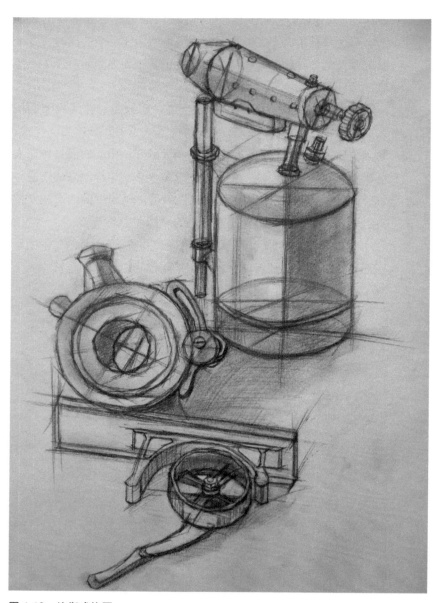

图 1.18　均衡式构图

DESIGN+SKETCH

第 2 章
设计素描透视原理

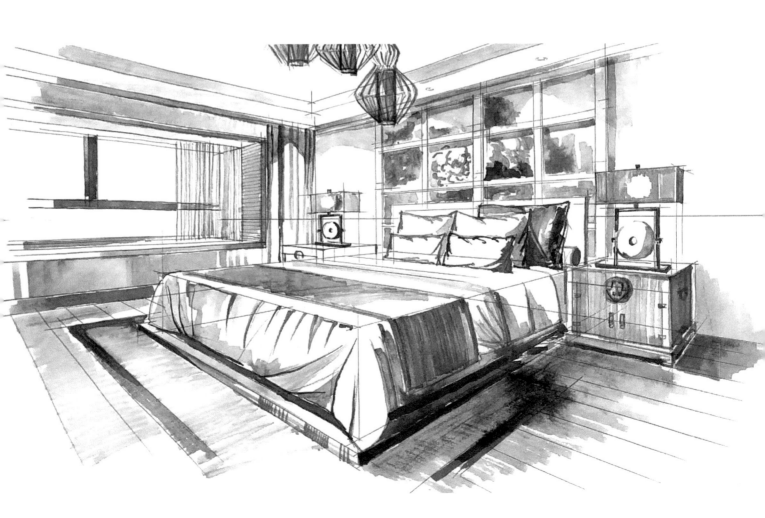

2.1 透视概述

2.1.1 透视图的形成及特点

人眼观察世界是一个将三维空间转换为二维平面图像的过程，透视是一种把立体三维空间的形象表现在二维平面上的绘画方法，透视的规律和原理与景物在人眼视网膜上的成像原理以及照相机的成像原理是类似的，因此透视准确的画面具有很强的立体感。

假设在人眼与物像之间放置了一个平面（透视投影面），透过这个平面观察物体，人的视线（投射线）透过投影面而与投影面相交所得的图形，就是透视图，如图2.1所示。透视图最基本的规律就是"近大远小"。

2.1.2 透视图中的基本概念

透视图中的基本概念如图2.2所示。

视点：人眼所在的位置。

视线：视点到物像各点的连线，视线是直线。

画面：透视图所在的平面。

中心视线：垂直于画面的视线。

视平面：过视点的水平面。

视平线：视平面与画面的交线。

心点：中心视线与画面的交点。

原线：与画面平行的直线，即不发生透视变形的直线。

变线：不与画面平行的线，由于位置和方向的不同，会发生不同程度的透视变形。

图2.1　透视图的形成

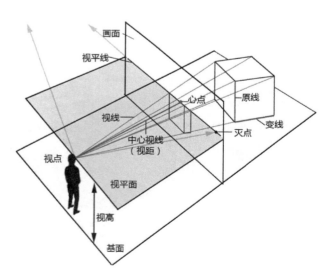

图2.2　透视图中的基本概念

灭点：与变线平行的视线与画面的交点，一组相互平行的变线在画面中的灭点是同一个，原线没有灭点。

主向灭点：物像 XYZ 三维主要方向轮廓线的灭点。

视高：视点的高度。

视距：视点到画面的距离。

2.2 透视图的分类

当视点、画面和物体三者的相对位置不同时，物体的透视形象将呈现不同的形状，从而产生各种形式的透视图。这些形式不同的透视图，它们的应用以及透视规律都不尽相同。一般可按透视图上主向灭点的个数分为一点透视、两点透视和三点透视。

2.2.1 一点透视

一点透视画面是铅垂面，物像两组主要方向的轮廓线（X、Z方向）都平行于画面，无灭点，第三组主要方向轮廓线（Y方向）必然垂直于画面，其灭点就是心点。这时画出的透视图中只有一个主向灭点，这类透视图被称为一点透视，也叫平行透视。以正方体为例分析一点透视规律，如图 2.3 所示。正方体高度轮廓方向没有发生透视改变，仍为铅垂线；正方体平行于画面的前、后表面的形状没有发生改变，仍然是正方形，其他各面均发生了不同程度的透视变形；正方体顶面和底面距离视平线越近，透视变形越剧烈；正方体两个侧面距离中心视线越近，透视变形越剧烈。

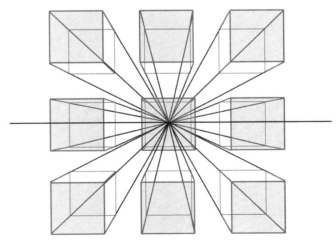

图 2.3 正方体的一点透视图

一点透视由于物像的一个面是正对着且平行于画面的，透视角度正，多用于表现室内环境、庄严的建筑、进深感强烈的场景、正面需要重点表现的产品等，如图 2.4 至图 2.8 所示。

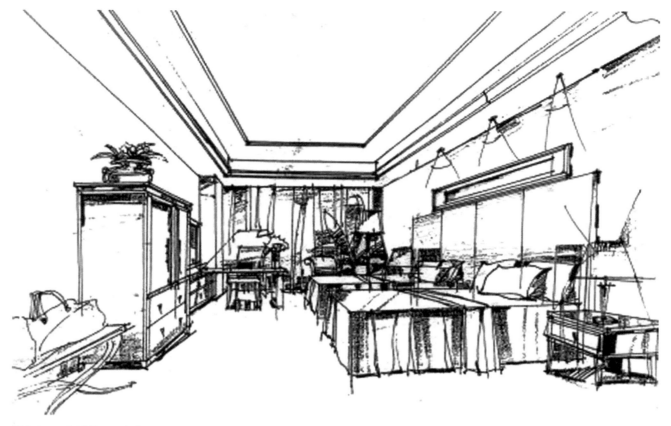

图 2.4 一点透视——室内

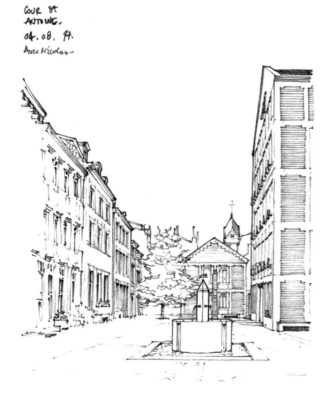

图 2.5 一点透视——街景

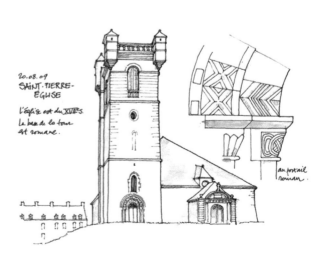

图 2.6 一点透视——建筑

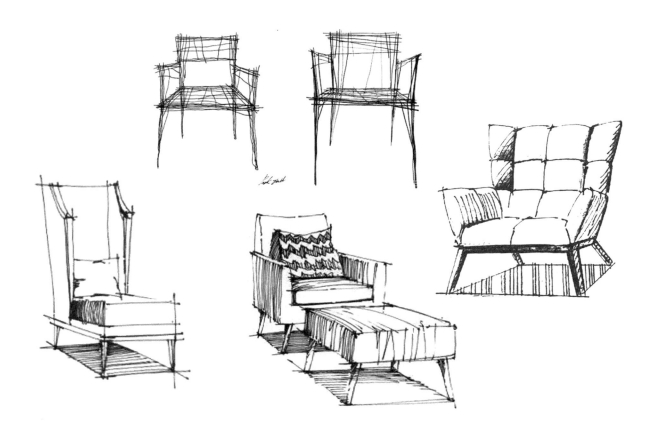

图 2.7　一点透视——家具

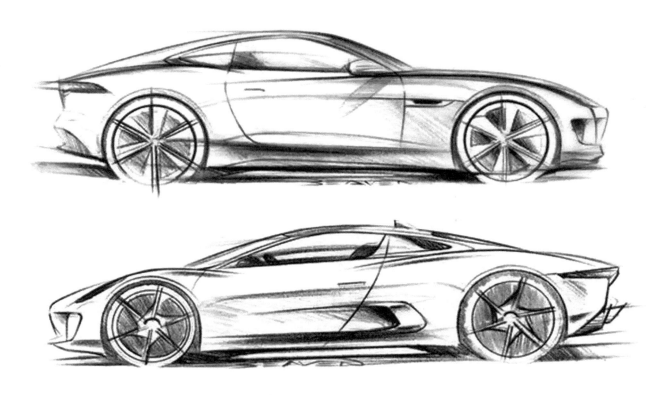

图 2.8　一点透视——汽车

2.2.2 两点透视

两点透视画面是铅垂面，物像高度方向的铅垂轮廓线（Z方向）平行于画面，无灭点，而另两组水平方向的主要轮廓线（X、Y方向）均与画面相交，于是在画面上就会得到两个主向灭点，这两个主向灭点都在视平线上，这时画出的透视被称为两点透视，也叫成角透视。以正方体为例分析两点透视规律，如图2.9所示。正方体高度方向的轮廓没有发生透视改变，仍为铅垂线；可见的两个侧面均发生了透视变形，与画面夹角越大，透视变形越剧烈；正方体顶面和底面均发生了透视变形，距离视平线越近，透视变形越剧烈。

两点透视相对于一点透视而言，画面表现更加自由生动，表现效果既富有变化，又有主次之分，有效避免了一点透视容易出现的画面呆板不生动的问题，因此应用更加广泛，如图2.10至图2.15所示。

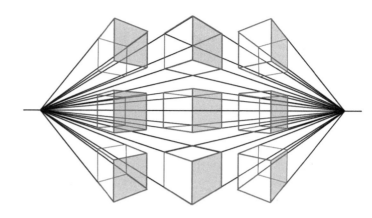

图 2.9 正方体的两点透视图

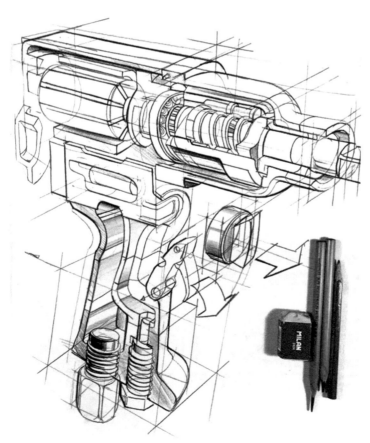

图 2.10 两点透视——产品结构

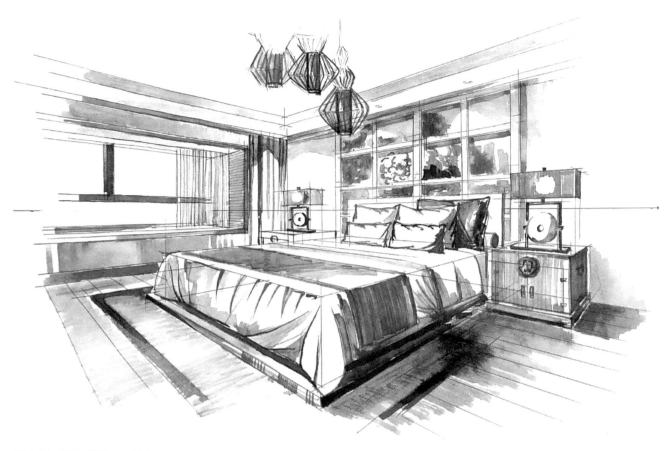

图 2.11 两点透视——室内

图 2.12 两点透视——建筑部件

图 2.13 两点透视——建筑局部

图 2.14 两点透视——家具

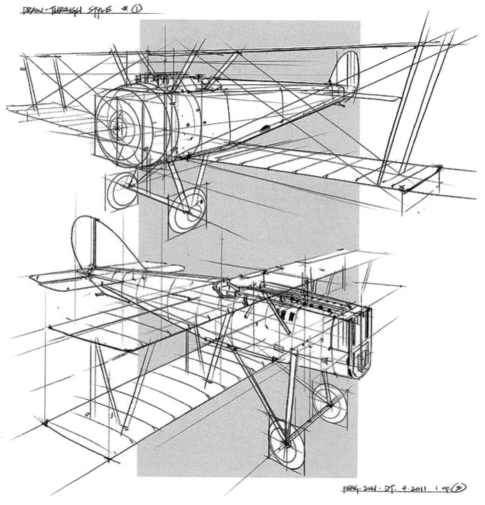

图 2.15 两点透视——滑翔机

2.2.3 三点透视

三点透视画面倾斜，画面与物像的三组主要方向的轮廓线都不平行，于是画面上就会形成三个主向灭点。这时我们画出的透视图，称为三点透视，又称为斜透视。高度方向主要轮廓线（Z方向）的灭点被称为天点或地点。以长方体为例分析三点透视规律，如图2.16、图2.17所示。由于长方体高度方向轮廓线（Z方向）产生的主向灭点，高度轮廓线方向不再表现为铅垂线，而是发生透视变化汇聚到天点/地点；水平方向两组轮廓线的透视规律与两点透视相同。

由于三点透视近大远小地表达出了高度方向的空间感，因此常用于表现宏伟高大的建筑形态、体量高大的物体，或从较高或较低的角度仰视或俯视物像以突出表现对象的局部等，如图2.18至图2.23所示。

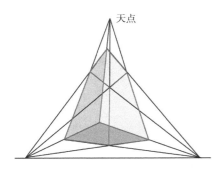

图2.16 长方体的三点透视图（仰视）

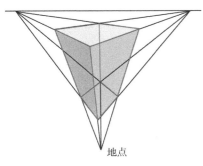

图2.17 长方体的三点透视图（俯视）

图2.18 三点透视——建筑局部

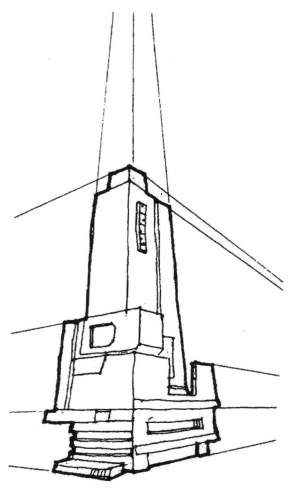

图 2.19 三点透视——大型机床

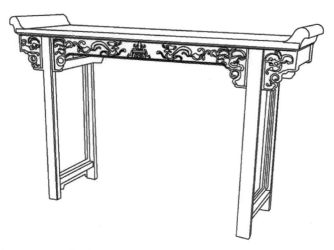

图 2.20 三点透视——家具（翘头案）

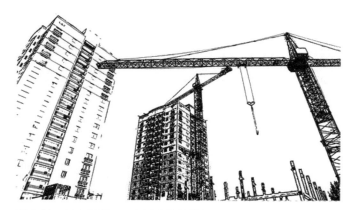

图 2.21 三点透视——高层建筑及塔吊

图 2.22 三点透视——人物

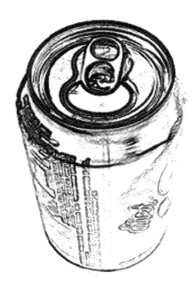

图 2.23 三点透视——易拉罐

第 3 章
设计结构素描

DESIGN+SKETCH

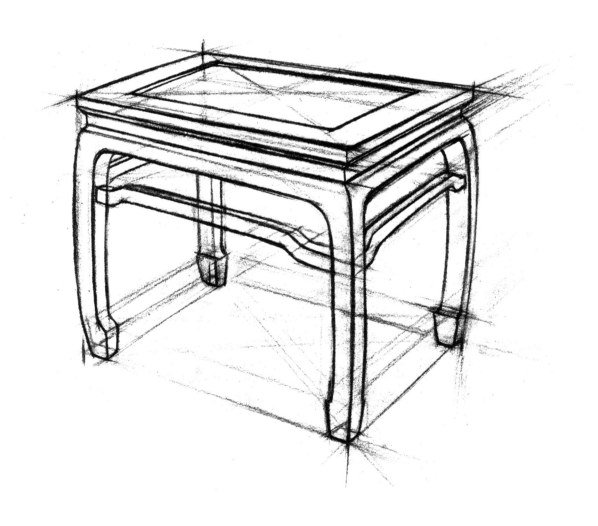

3.1 结构素描的特点与构成

3.1.1 结构素描的概念

结构素描是一种主要通过线条来表现物体的形态、结构以及空间关系的素描作画方法,画面不施明暗,没有光影变化,主要强调物体结构特征的表现。

结构素描的作画理念是采用主观与客观相结合的思维方式,通过对物体的细致观察和对结构的透彻理解,运用透视原理,表达出物体的形态结构关系,而不是仅仅注重于直观的表现方式。结构素描的表现方法相对于传统明暗素描而言,不将物体及环境的光影、材质、质感、体量、明暗等作为表现的重点,而更强调对物体本身形态结构进行细致观察、理性分析与思考后提炼线条,概括地表现客观对象的形态结构特征,如图 3.1 至图 3.4 所示。

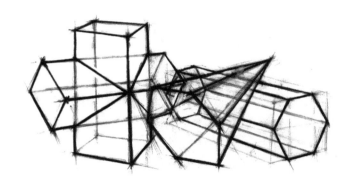

图 3.1　石膏几何体结构素描表现

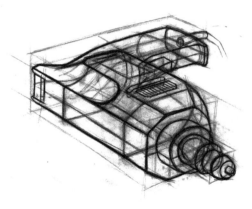

图 3.2　手电钻结构素描表现

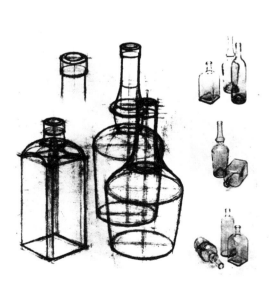

图 3.3　容器结构素描表现

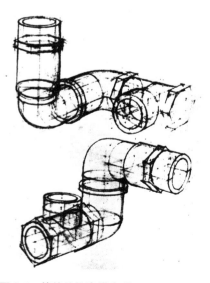

图 3.4　管件结构素描表现

3.1.2 结构素描的特点

结构素描的主要特点是将物体的形态和结构有机地结合起来,通过透视、比例、角度、空间变化,对物体可见和不可见的部分进行综合逻辑分析,并运用线条进行有选择地概括表现。其次是将多种复杂的形体归纳在规则的几何立体形态之中进行剖析和理解,通过分割、切割、变形等方法逐步表达准确,如图3.5所示。

3.1.3 结构素描的表现要素

线条是结构素描最重要的表现要素和载体,结构素描表现对象的轮廓、形态、结构、空间关系、型面特征、转折变化、观察分析过程等都要依靠素描线条的方向、长短、曲直、轻重、深浅、粗细等来进行清晰表达。绘画时,线的表现技巧对发挥线的艺术表现力起着直接的作用。落笔的力度、用笔的方向、笔锋的角度、运笔的快慢等都会产生不同视觉效果的线条。绘画时,线条要有轻、重、粗、细、强、弱等变化,对于可见的结构、重要的轮廓、近处的物体要强化,线条要画重、画实;对于不可见的结构、次要的型面、被遮挡住的部分要画轻、画虚,如图3.6所示。如果线条单一、没有变化会导致画面关系主从不分、空间混乱。

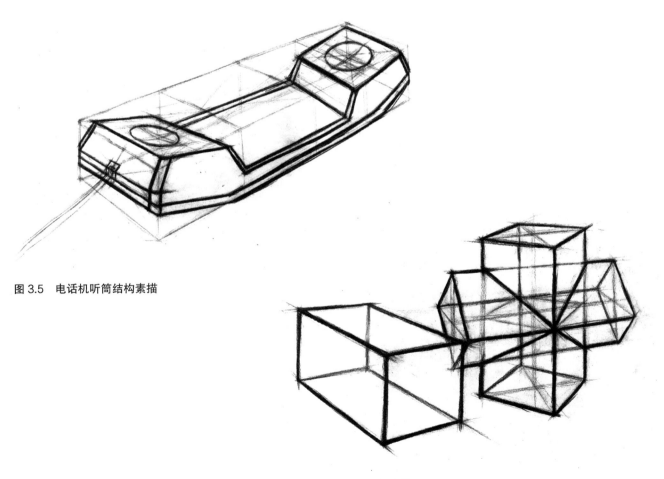

图 3.5　电话机听筒结构素描

图 3.6　石膏几何体结构素描

3.2 观察方法

观察是表现的前提条件，只有观察到位、分析正确，才能准确地表现物体的形态结构关系。在结构素描作画前，必须首先对描绘对象有一个全面的认识，这种认识主要凭借眼睛的观察，对物体的形态、大小、位置、结构、明暗、材质、肌理等复杂关系及信息进行全面提取。因此，在设计结构素描作画前，眼睛对信息的接受能力是培养观察力最基本和最核心的要素，通过对眼睛观察力的训练，培养作画者对描绘对象全面、准确、细致的观察能力，为后面的结构素描绘画打好基础。

3.2.1 从整体到局部的观察步骤

要准确有效地观察并找准表现对象的形态结构关系，首先要建立起从整体到局部的观察方法，把握对象的整体透视关系和结构特征。注重观察对象的整体性，对物体的整体形态、主要型面、重要特征、主要关系等做重点观察，在视觉上对物体的透视角度、各方向的比例关系做测量、比较和判断，通过视觉形成比较精确的测定。其次对物体的细部结构和形态做细致观察，关键是在整体关系的基础上，对细部构造的位置、大小、形态、结构等进行观察与视觉测量，如图3.7所示。

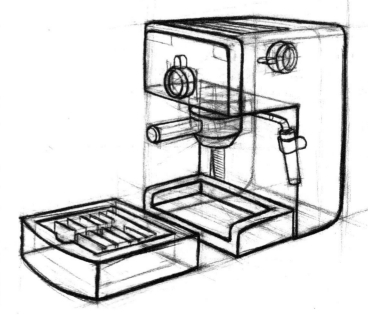

图3.7 咖啡机的整体造型与细部造型

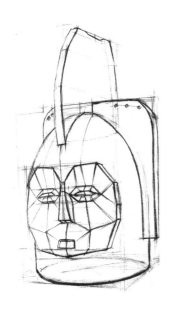

图3.8 头像的曲面形态归纳为方形结构

3.2.2 归纳、抽象和概括的观察思路

无论是观察分析单个形态还是多个形态、简单形态还是复杂形态，都应遵循归纳、抽象和概括的原则，将造型中的形态、构造归纳为一定比例关系的正方体、长方体、棱台、圆柱、圆锥、圆台、球体等规则几何形体。在表现圆柱、球等规则曲面形态时，可将其纳入相应比例的长方体、正方体等方形中进行剖析与分解；表现不规则曲面形态时，应按照其占据的比例和空间，将其归纳为对应比例的方形结构，再进行切割与剖析，方中求圆，万形归方，如图3.8、图3.9所示。

3.2.3 感性观察与理性分析相结合的思考方法

工业设计是艺术与技术相结合的交叉学科，本科招生多分为理工类和艺术类两类生源。这两类学生的知识结构和思维方式具有较大差异：理工类学生思维的逻辑性较强，擅长理性的思考和分析，视觉观察力和表现力由于缺乏基础训练相对较弱；艺术类学生思维的形象性较强，善于细致入微的观察和逼真的写实刻画，但理性分析和归纳概括的能力较弱。因此，在设计结构素描的学习中，应有针对性地引导及训练，建立起感性观察与理性分析相结合，符合工业设计专业要求的思维方式。

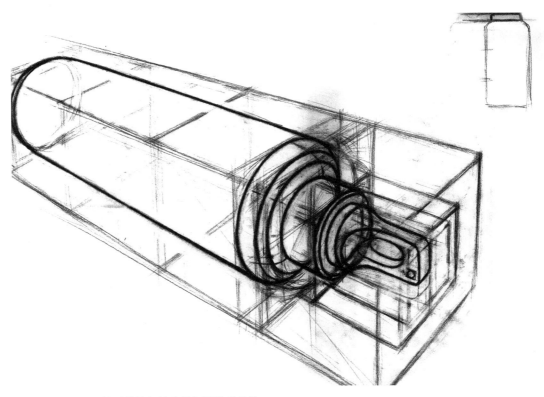

图3.9 水杯的圆柱形结构归纳为外切四棱柱结构

3.3 造型结构分析

造型是物体存在的外在表现形式,结构是物体存在的内在秩序、特征与法则,对工业设计师而言,对物体及产品的外在形态与内部结构的深入认知是开展创新性设计工作的首要途径。造型结构分析训练要使学生能够排除明暗、色调、材质、肌理等非形态结构因素的影响,结合观察进行理性地分析,通过线条的运用与表达,进而准确表现出包括主体形态结构关系、内在形态结构关系、不可见部分的形态与结构、复杂形态与结构、不规则部分的形态与结构、细部形态与构造等在内的各种形态结构关系,符合透视规律、合乎物体存在的逻辑性。

3.3.1 以方为主的造型结构

以方为主的形态结构观察与分析相对比较容易,因此在学习时可从方入手,逐渐过渡到规则曲面、不规则曲面及复杂形态。立方体是一切以方为主的几何形体的基础形态,在最初的训练阶段,立方体是基本对象,其他几何形态都是从立方体的切割变形中衍生出来的。通过仔细观察立方体的在各种透视角度下的形态变化,并准确分析与描绘,熟练掌握物体的比例、透视、形态、线条、空间等关系,是分析其他以方为主的几何形态的基础。其他相关的以方为主的石膏几何体还有:长方体、多棱柱、棱锥、正十二面体、正二十面体、两棱柱相贯体、棱锥棱柱相贯体等(图3.10),都是进行基础形态结构分析训练的理想素材。

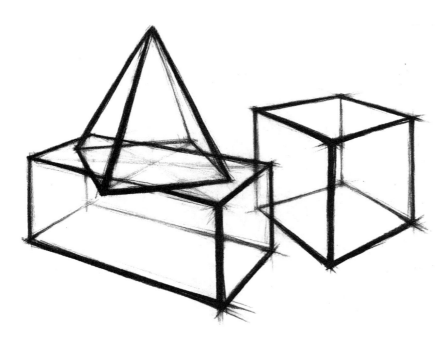

图 3.10 以方为主的石膏几何体结构素描

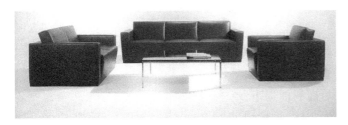

图 3.11　选取最佳透视角度表现沙发 + 茶几产品组

在此基础上可针对方形为主的工业产品开展专门训练，进一步理解结构素描在观察和表现中的抽象、归纳和概括的方法原则。如图 3.11 是一组沙发的结构素描练习，具体步骤如下：

（1）观察

通过各角度观察、各方向视图记录等方式，把握产品的比例、透视、形态及结构特征，选择适合的透视角度以利于产品最佳视觉效果的展示，如图 3.11 所示。

（2）构图

应用极轻的线条，在画纸空间中大致确定出所画产品组合的整体大小、位置，以及各主要个体与整体的大致位置、比例关系、走势等，如图 3.12（a）所示。

图 3.12（a）

（3）比例及透视关系的确定

根据观察及对一点透视规律的分析，明确各产品的比例和透视关系，初步刻画出产品在此透视角度下的形态结构关系，画面线条保持一定的层次关系，如图 3.12（b）所示。

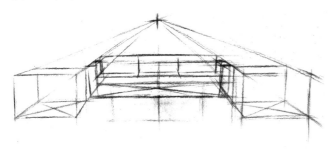

图 3.12（b）

（4）形态结构关系的深入刻画

对产品从整体到局部的形态与结构关系进行深入刻画，将沙发座面、靠背、扶手等重要结构关系表达清晰，如图 3.12（c）所示。

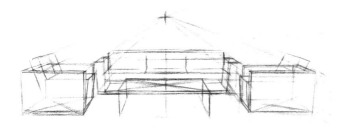

图 3.12（c）

（5）细节形态特征的把握及画面关系的整理

对沙发座面由于软包结构形态微微向上凸起等细部形态特征进行准确描绘，对画面整体线条层次等进行整理，使画面具有理想的整体感和空间关系，如图 3.12（d）所示。

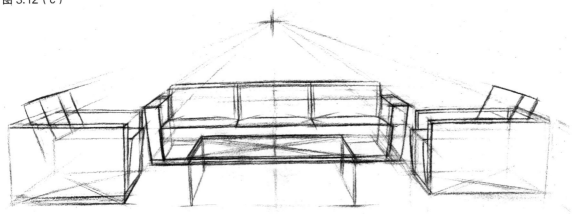

图 3.12（d）

3.3.2　以规则曲面为主的造型结构

对曲面形态的造型结构分析应本着"方中求圆，万形归方"的原则，将曲线、曲面归纳入相应比例的长方形、长方体中进行分析求得，如图 3.13 所示。在对以方形为主的形态结构关系熟练掌握的前提下，先通过大量的针对包含规则曲面的石膏几何体的结构素描训练，训练规则曲面形态分析以及结构素描表现方法，再过渡到由规则曲面构成的工业产品的形态结构分析与表现。包含规则曲面的石膏几何体有：圆柱、斜切圆柱、圆锥、圆台、圆球、圆锥圆柱相贯体等。通过仔细观察和练习这些曲面石膏几何体在各种透视角度下的曲面形态的变化，熟练掌握规则曲线曲面的结构素描绘画步骤与方法，是准确表现基本曲面形态，进而应用于曲面产品分析与表现的基础。

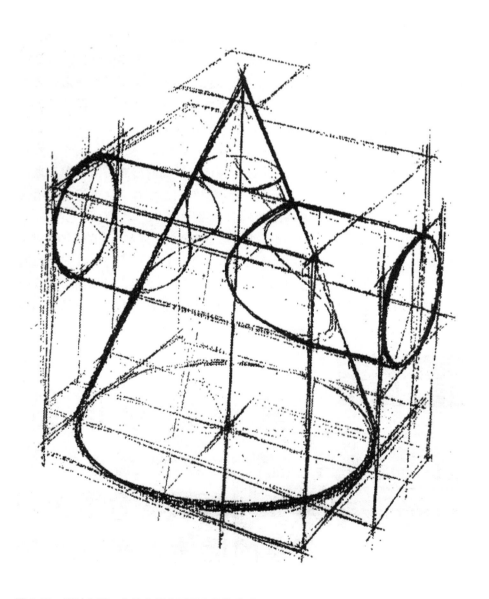

图 3.13　通过方形、方体分析曲面形态结构关系

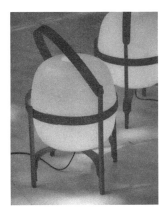

图 3.14 灯具

在此基础上,将方中求圆的分析方法应用于包含规则曲面的工业产品。图 3.14 是一盏以规则曲面形态为主要形态特征的灯具,其形态结构分析及结构素描表现具体步骤如下:

(1)根据灯具足部框架结构确定结构素描表现的透视角度,将灯具主体曲面造型归纳为外切长方体结构,如图 3.15(a)所示。

(2)在长方体结构中分析描绘出曲面形态的灯罩,并通过一系列截面结构线来表达此曲面造型的形态信息,如图 3.15(b)所示。

(3)依次描绘出灯具的底部和顶部的形态和结构,注意各部件之间的位置、比例和安装等结构关系,如图 3.15(c)所示。

(4)对灯具各部件及细部的形态特征进行准确描绘,对画面整体线条层次等进行整理,使画面具有和谐的整体感和空间关系,如图 3.15(d)所示。

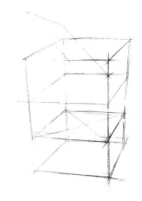

图 3.15(a)

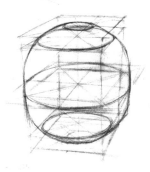

图 3.15(b)

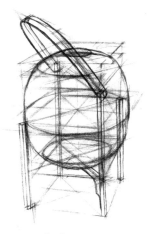

图 3.15(c)

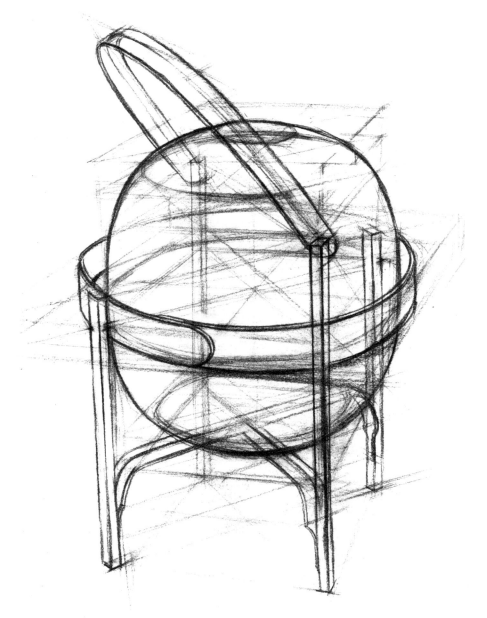

图 3.15(d)

第 3 章 设计结构素描 | 031

3.3.3 不规则的造型结构

对于不规则的造型结构，看似很难应用之前介绍的"感性观察＋理性分析"的方法进行分析、表现，其实还是万变不离其宗：任何复杂形态都可以通过分割，进而提炼、抽象的过程转化为相对单纯的形态。对于不规则造型结构的观察分析，应遵循"万形归方"的原则，首先将整体形态按照其占据的比例和空间，将其归纳为相应长宽高的方形结构，以便找到相应的透视关系，再从整体到局部进行必要的分割与组合，目标就是将复杂的、不规则的形嵌套入相应的规则的形，便于分析与描绘。图3.16是中国古代的一件青铜器物，包含不规则曲面造型，其形态结构分析及结构素描表现具体步骤如下：

（1）构图，初步确定对象在画纸中的大小、位置等。

（2）整体结构可分为两部分，均抽象归纳为相应比例关系的长方体结构，如图3.17（a）所示。

（3）在长方体结构中用直线进行分段切割，勾画出大致的曲面形态特征，如图3.17（b）所示。

（4）用流畅的曲线对造型进行准确表达，对静物侧面的一些细部结构形态特征进行描绘，对画面整体线条层次、空间关系等进行整理，如图3.17（c）所示。

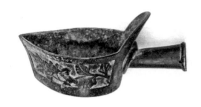

图3.16　包含不规则曲面造型的青铜器

图3.17（a）

图3.17（b）

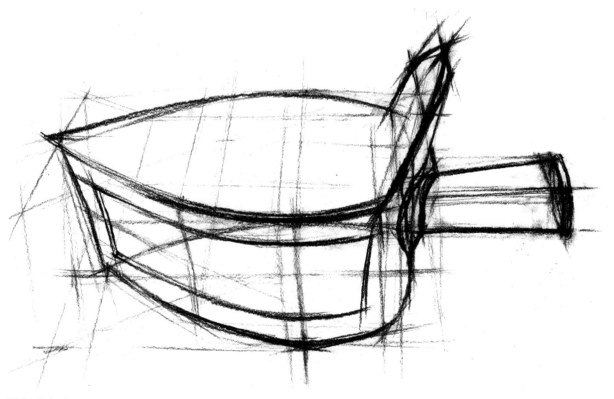

图3.17（c）

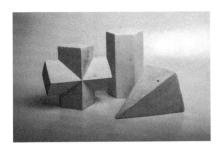

图 3.18 石膏几何体

3.4 石膏几何体结构素描表现

结构素描的学习首先可以几何形体为练习对象，因为几何形体是构成一切复杂形态的元素和基础。通过几何形体结构素描练习，掌握结构素描的观察分析方法，提升对物体的比例关系、透视规律、形态特征、线条要求等表现水平，进而逐步提高对复杂形态的提炼、抽象和概括的表现与设计能力。

3.4.1 几何体结构素描 1

（1）确定好画面（图 3.18）构图，居中饱满，明确三个物体之间的前后及遮挡关系以及每个物体的大致位置、大小和走势，如图 3.19（a）所示。

（2）确定每个几何体的位置，根据各物体的比例关系和透视关系描绘出基本形态，借助结构分析线、辅助线等分析各形态内部的结构关系，画面具有一定的线条层次关系，如图 3.19（b）所示。

（3）进一步修改和确认画面中各个几何体自身的形态结构关系以及整组静物的整体结构关系，做到比例关系、透视关系、形态准确，可见的、不可见的及穿插的结构完整，在画面深入的过程中确保画面的线条层次关系得当，如图 3.19（c）所示。

（4）对画面进行整体调整，加强近处物体以及物体上重要轮廓和结构关系的刻画，以拉开物体前后空间对比，做到线条流畅、层次丰富、空间关系明确、画面整体感好、视觉冲击力强，如图 3.19（d）所示。

图 3.19（a）

图 3.19（b）

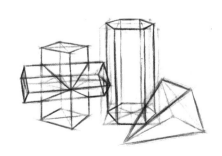

图 3.19（c）

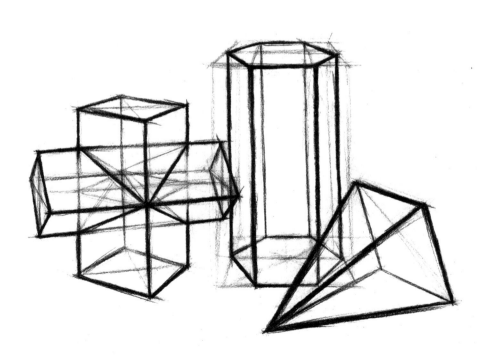

图 3.19（d）

3.4.2 几何体结构素描 2

(1)确定好画面(图 3.20)构图,明确三个物体之间的关系以及每个物体的大致位置、大小和走势,如图 3.21(a)所示。

(2)确定每个几何体的位置,根据各物体的比例关系和透视关系描绘出基本形态,圆台可先将其归纳为四棱柱或四棱台,借助对角线、结构分析线、辅助线等分析不可见的形态和结构以及形态内部的结构关系,使画面具有一定的线条层次关系,如图 3.21(b)所示。

(3)进一步修改和确认画面中各个几何体自身的比例、透视、形态结构等,在四棱台中利用关键点分析描绘出圆台上下底面透视椭圆的形态,做到比例关系正确、透视关系正确、形态准确、可见的、不可见的及穿插的结构完整,在画面深入的过程中确保画面的线条层次关系得当,如图 3.21(c)所示。

(4)画面整理,对画面中重要物体上重要轮廓和结构关系、较近的轮廓与结构进行深入刻画与强调,以拉开物体前后空间对比,做到线条流畅、层次丰富、空间关系明确、画面整体感好、视觉冲击力强,如图 3.21(d)所示。

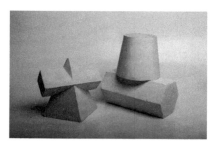

图 3.20 石膏几何体

图 3.21(a)

图 3.21(b)

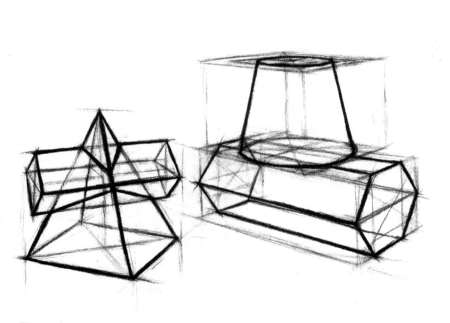

图 3.21(d)

图 3.21(c)

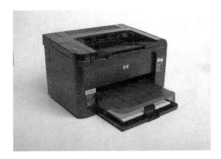

图 3.22 打印机

3.5 产品结构素描表现

3.5.1 产品结构素描表现 1：打印机

（1）对打印机（图 3.22）进行仔细观察与分析，将其基本形态特征归纳为一定比例的长方体，在此基础上找到长方体的比例关系和透视关系，根据基本构图要求进行起稿，如图 3.23（a）所示。注意打印机顶面略有倾斜的形态特征，可采用对基本几何体切割的方法找到较准确的轮廓位置。

（2）修改和确认打印机比例、透视等基本关系，对产品几处采用圆角作为型面转折过渡的形态特征进行刻画，画面线条关系适当深入，如图 3.23（b）所示。

（3）进一步修改和确认产品自身及内部主要形态结构的透视关系，对产品表面一些比较重要的结构、部件、分割做深入刻画，在画面深入的过程中确保画面的线条层次关系得当，整体与局部均要做到透视关系正确、形态准确、结构完整，如图 3.23（c）所示。

（4）对产品表面细节有选择性地进行深入刻画，画面整理，对产品近处主要轮廓、重要结构关系等进行强调与深入，以拉开不同部位的空间关系以及形态表现的主从关系，做到线条流畅、层次丰富、空间关系明确、画面整体感好、视觉冲击力强，如图 3.23（d）所示。

图 3.23（a）

图 3.23（b）

图 3.23（c）

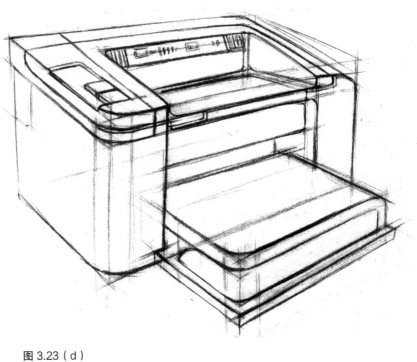

图 3.23（d）

3.5.2 产品结构素描表现2：马蹄腿束腰方凳

（1）对方凳（图3.24）进行仔细观察与分析，将其基本形态特征归纳为一定比例的长方体，在此基础上找到长方体的比例关系和透视关系，根据基本构图要求进行起稿，如图3.25（a）所示。

（2）根据方凳整体的比例关系和透视关系，在左右两个方向上分割出座面、腰、腿三个部分，如图3.25（b）所示。

（3）按照从上至下的顺序，将方凳座面及其内部分割，重点对束腰及腰腿连接处、腿部大致形态、足底形态等进行分析与刻画，基本抓住此方凳形态特征，如图3.25（c）所示。

（4）对方凳腿间横枨的形态与结构进行分析刻画，其他部位进一步深入，做到画面整体比例准确、透视正确、结构完整、形态准确，如图3.25（d）所示。

（5）画面整理，将方凳的主要轮廓和结构、较近的形态进行强调与深入，以拉开物体前后空间对比，做到线条流畅、层次丰富、空间关系明确、画面整体感好、视觉冲击力强，如图3.25（e）所示。

图3.24 马蹄腿束腰方凳

图3.25（a）

图3.25（b）

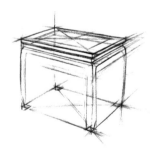

图3.25（c）

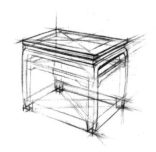

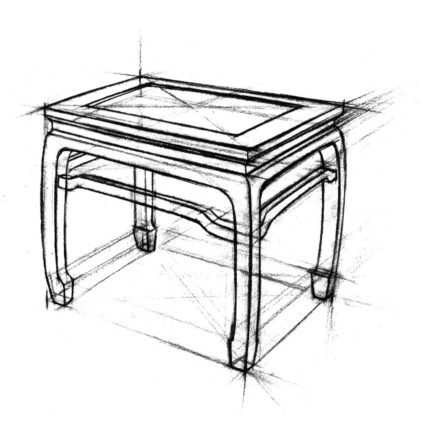

图3.25（e）

图3.25（d）

3.5.3 产品结构素描表现3：投影仪

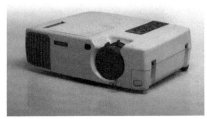

图3.26 投影仪

（1）对投影仪（图3.26）进行仔细观察与分析，将其基本形态特征归纳为一定比例的长方体，在此基础上找到长方体的比例关系和透视关系，根据基本构图要求进行起稿，如图3.27（a）所示。

（2）将投影仪镜头部分结构抽象归纳为圆柱体，并在整体长方体中根据镜头与整体的大小位置关系进行分割刻画，投影仪主体型面转折特征及主要型面上的结构同时逐步深入刻画，如图3.27（b）(c)所示。

（3）镜头是投影仪产品上最重要的结构，一定要细致深入刻画，结构描绘准确，如图3.27（d）所示。

（4）对画面轮廓、形态、结构、细节等进行整理，做到结构分明、层次丰富、空间明确、整体感强，如图3.27（e）所示。

图3.27（a）

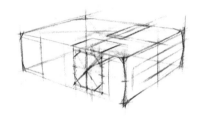

图3.27（b）

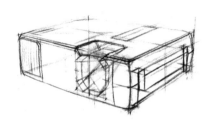

图3.27（c）

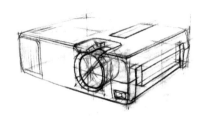

图3.27（d）

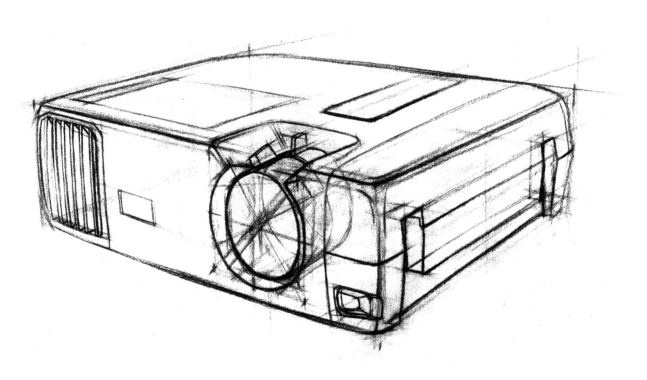

图3.27（e）

3.5.4 产品结构素描表现4：人体工程学椅

（1）根据办公椅（图3.28）高度方向各主要部件的比例关系，在画纸空间中大致确定出所画产品的整体大小、位置、透视走势等，如图3.29（a）（b）所示。

（2）结合细致观察，深入分析产品整体及各主要结构的透视规律及比例关系，大致分割出办公椅腿部、座面、靠背、扶手、头靠等主要结构的形态、体量等，如图3.29（c）（d）所示。

（3）用归纳、概括的方法，将各个主要结构部件的形态轮廓抽象为以平面为主的简单几何形态，进行分析和表现，如座面的形态虽为复杂曲面，但在结构素描表现是可将其抽象为几块长方体衔接而成，如图3.29（e）所示。

（4）用类似的方法深入刻画出椅腿、拷贝、头靠等主要结构，表现时注意结构分割线、对称中线、透视方向线等分析线的重要作用，其他细部结构适当表现。这件产品结构关系比较复杂，画面内容多，最后一定要做好画面的整理，确保形态准确、线条层次安排得当，重点突出、空间有序，如图3.29（f）（g）所示。

图 3.29（a）

图 3.29（b）

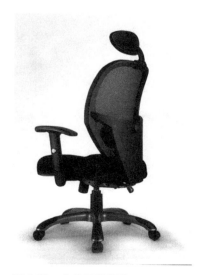

图 3.28 人体工程学椅

图 3.29（c）

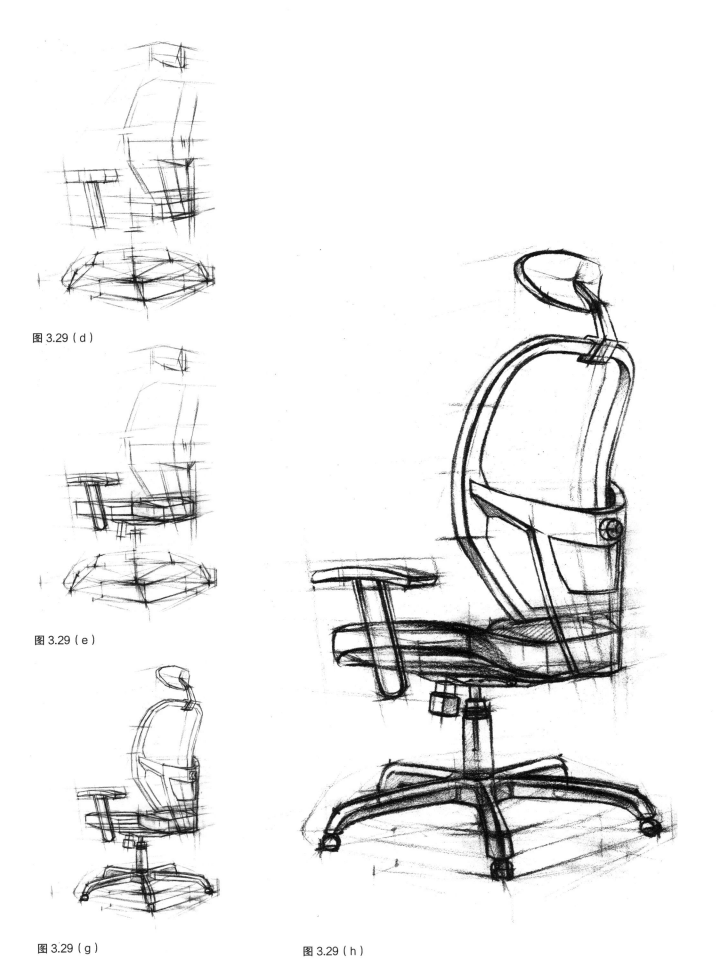

图 3.29（d）

图 3.29（e）

图 3.29（g）

图 3.29（h）

第 3 章　设计结构素描

3.5.5 产品结构素描表现5：童车

（1）确定好童车（图3.30）画面构图，确定产品的整体在画面中的位置、大小、形态基本走势等，如图3.31（a）所示。

（2）划分出产品的主要结构部件：前轮、后轮、车架、钱把手、座位等，确定产品整体以及各个局部的比例关系和透视关系，大致勾勒出产品轮廓，如图3.31（b）所示。

（3）将前后轮圆面以及把手处的球状结构抽象归纳为方形进行分析描绘，座面的不规则堆成形态通过方形切割得到准确轮廓，如图3.31（c）所示。

（4）将车架钢管结构归纳为圆柱体，在表现其结构关系时，添加相应的横截面圆作为结构线，有助于结构关系的清晰表达。童车右后轮虽被挡住，但为产品重要结构，因此也要适当予以表现，如图3.31（d）所示。最后要对画面整体线条层次关系进行整理，突出产品整体表达效果，如图3.31（e）所示。

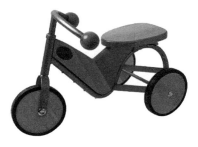

图3.30 童车

图3.31（a）

图3.31（b）

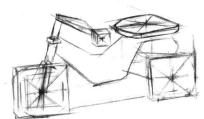

图3.31（c）

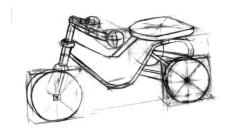

图3.31（d）

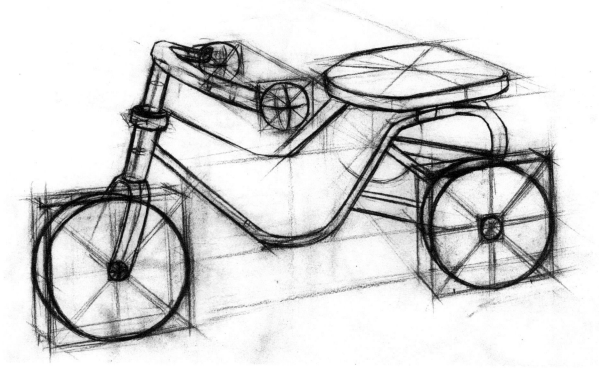

图3.31（e）

DESIGN+SKETCH

第 4 章
设计素描的明暗表现

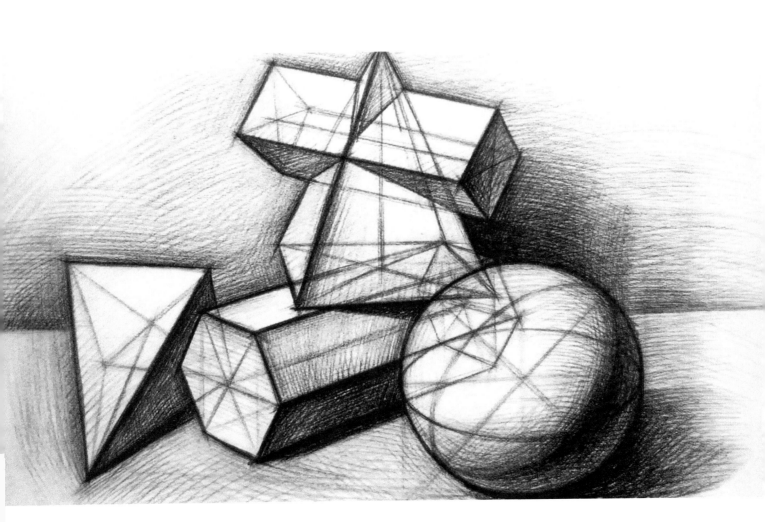

4.1 光影与明暗

4.1.1 明暗的产生原因

产生物体表面明暗的原因主要有三方面：

（1）光

光使物体的表面形成了明暗，没有光什么也看不到，更谈不上明暗，正是由于光才形成了物体的明暗，光是沿直线传播的（在遇到水或玻璃时产生折射），而物体是三维立体的，这样就有了被光线照射到的明和照射不到的暗。光源与物体的距离、角度，也会影响到明暗关系。

（2）物体的自身结构

物体的形体、结构和物体各个表面的方向和起伏不同，导致光线的照射效果不同。简单与复杂，体面与起伏的强与弱，也影响明暗调子的变化（图4.1）。

（3）物体的固有色与材质

固有色即物体本身的颜色。在同样受光的条件下，由于固有色不同，吸收光和反射光的作用不一样，使眼睛在感觉时有亮有暗。除了固有色，物体表面质地肌理不同会带来不同的透明度、反光性等，这些因素也对明暗变化产生影响（图4.2）。

以上是影响物体表面明暗的三个主要因素。还有一个不可忽视的方面，就是被描绘物体周围的环境，对物象的明暗也有影响。如果周围的环境反射光的能力很强，它对物体表面光线照射不到的地方也会起到一种辅助的照射作用。即使环境反射光较弱，不那么明显，但影响仍然是有的。

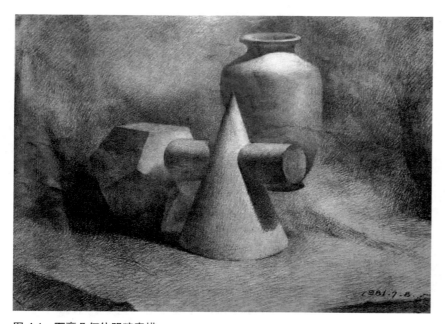

图 4.1　石膏几何体明暗素描

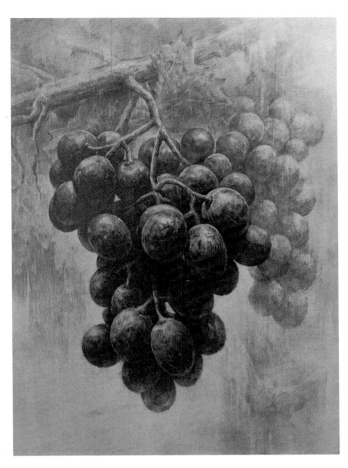

图 4.2　光的强弱对明暗的影响

正是由于以上诸多因素才使物体产生了不同的明暗，物体各个部分之间和物体相互之间也具有一定的明暗关系，明暗素描就是在白纸上用铅笔或其他工具在黑与白之间分出很多深浅不同的单色调来模仿这些明暗及相互之间的明暗关系，从而达到再现物象的目的。

4.1.2　明暗分布的基本规律

要画好明暗素描，必须要先了解明暗分布的基本规律，掌握这些规律和知识并运用到以后的素描写生。光、物体、环境对明暗的产生和分布都有作用，而光是起决定作用的，所以明暗素描要仔细分析理解光对明暗产生的作用，弄清楚光与物体所形成的明暗之间的规律。

（1）光的强弱

光的强弱对物体的明暗以至整个画面的色调及对比产生直接影响。光越强对比也相对强，亮部很亮，亮部到暗部的中间色减少，不受光的暗部由于环境接受的光量多，反光也就强，因而变得透亮，形体结构清楚，整个画面给人明亮的感觉；光线柔和则亮部中间色调层次丰富，暗部也有一定层次，观察物体是适宜的；光弱则明暗对比不强，物体模糊亮部也不明，暗部几乎没有变化，整个画面灰暗，物体朦胧隐晦。

（2）光源距离

光源距离被照射物体的远近与明暗也有关系。在亮部，在同一个平面上，物体表面的颜色、质地肌理尽管相同，由于离光源远近的关系，亮度也有差异。一般来说，离光源越近越亮，反之越暗；物体的暗部与亮部的明暗对比在离观察者距离变化不大的情况下则离光源越近对比越强烈，越远越弱。

（3）光的角度

同样的光照距离，光线与物体受光面所形成的角度不同，其反射到人眼的光量也不同，在人眼中则会产生亮度上的差异（同物体受光面的颜色、质地、肌理也有关系）。

（4）环境光

周围环境接受并反射出来的光称为环境光。环境光有强有弱，对画面明暗色调有影响，对物体不受光的暗部也起到与主光源相对的辅助照明作用。

了解了产生物体表面明暗的主要原因及光对物体明暗形成的影响规律，作为初学者应暂时抛开物体本身的诸多因素，只从光源对物体明暗产生影响的基本规律进行分析、理解，才能掌握正确的表达方法，这是学好素描明暗表现最重要也是最关键的一步。

4.2 "三大面""五大调子"

以石膏几何体——球体为例，分析理解光对明暗形成的规律。石膏接近白色，表面细腻，固有色影响的成分不大，肌理、质地对光线的反射干扰也小，球体是典型的曲面形体，光对明暗产生、过渡等规律表现得更清楚。下面以侧面顺光照射下的石膏球体为例（图4.3），分析明暗的基本规律。空格当光线从侧前上方照射下来的时候，石膏球体有受光部分和不受光部分，在明暗素描中分别称之为亮部和暗部。仔细观察，亮部也不是一样亮，而暗部也不一样黑。

在亮部：有光线直射的比较亮的部分到完全不受光的暗部之间的部分，在素描中分别称为亮面和灰面；继续观察会发现亮部除了亮面和灰面的区别，还可在以亮面中找到最亮的一点，在素描中称为高光；而在灰面中有不同层次，在靠近亮面的地方浅一些的灰面称为次灰面，而靠近暗部的灰面比较暗称为重灰面。

在暗部：首先可区分的是物体不受光部分的"阴"和它所产生的投影的"影"，合在一起称为"阴影"；其次，"阴"靠近亮部的地方，或者亮部刚刚转入暗部的地方是颜色最暗的地方，这在素描中被称为"明暗交界线"，确切地说不是一条线而是片区域，这条明暗交界线像一道分水岭，将物体分为明暗两部分——亮部和暗部，在表达物体时，明暗交界线的作用非常重要，就像动物的脊椎一样。

"阴"由于周围环境的反射光的作用也有比较亮的部分被称为反光；

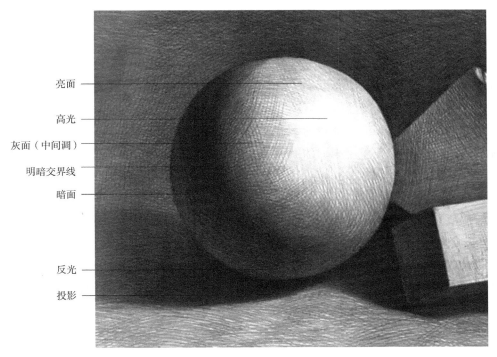

图 4.3 球体的"三大面""五大调子"

阴和影有不同的深浅，阴至少有明暗交界线和反光以及中间的部分，影在产生投影即靠近产生投影的物体同时又靠近光源的地方较暗，边缘也清楚，投影的远处受反光的影响更明显所以要淡一些，边缘也模糊一些。因此由于光的作用，明暗色调分布的规律基本可用"三大面""五大调子"来予以概括。

"三大面"指的是物体受光后一般可分为三个大的明暗区域：亮面、灰面、暗面，简单来说就是"黑、白、灰"。"五大调子"指的是：高光、中间调、明暗交界线、反光、投影。

亮面——物体迎着光线被直接照射的部分是物体最亮的部分，细分起来，亮面里面有"高光"，高光几乎完全反射它接受的光，并正好反射到观察者的眼中。

灰面——仍然接受光的照射，但光线照射的角度是侧向的，亮度要比亮部暗（灰）、比暗部要亮的中间色调，灰面部的层次往往很丰富，在表达时中间色调表达的层次越多，物体的体积感越厚重。灰面部往往也是固有色体现最充分的地方。

暗面——物体背着光照的整个部分，即物体从明暗交界线至受反光影响的边缘。

明暗交界线——在暗部与亮部之间，亮部刚刚转入暗部，或者说暗部正进入亮部之前，由于主光源照射不到，环境光也最少到达的是物体最暗的地带，明暗交界线随物体表面凹凸起伏而产生形状和深浅虚实的变化，明暗交界处物体体面发生转折。作画时要牢牢把握好明暗交界线的表达，只要是有体积的，只要有光线照射不到的地方，就一定有明暗交界线。

反光——在背部（暗部）并非漆黑一团，暗部周围的物体在接受光的情况下也同时反射光（尽管反射光有强有弱），这些反射光使我们看清物体暗部的形体结构。反光的亮度一般是有限的，再亮也不会超过主光源，因此暗部总体比亮部暗。

投影——物体是受光的，但其中一部分被另一物体所遮挡不能受到光线照射而成了另一物体投射影子的地方。投影对表现物体的形体起间接作用，同时对整个画面的空间关系的表达也有重要作用。明暗交界线、暗部外轮廓线与投影边缘线之间的范围构成整个暗部合称为"阴影"。

设计素描中所描绘的产品或其他对象，其明暗变化往往要比一个石膏几何体复杂得多，为了把握住对象的基本形体，一般都把它归纳概括为三个基本的大面。把握住这三大面的明暗基本规律，就能比较准确地分析和表现对象细部的复杂形体变化，使画面显出立体感和空间感。明白了"三大面""五大调子"，物体的立体感也就容易表现出来。设计素描中可将线条的虚实与物体的明暗关系相结合，表现物体的立体感与画面的空间感。

4.3 设计素描的明暗表现方法

4.3.1 选择适当的光

明暗素描在绘画时，首先掌握好光和光产生明暗的基本规律，表达物体时要运用和体现这些基本规律，再追求更多的明暗层次和更为复杂的明暗关系的表现。

除了上节讲述的最有代表性的"侧顺光"明暗分布的规律，光源所在的位置或照射角度还有其他一些情况：逆光、侧逆光、顺光、顶光、底光等，其明暗规律也各有特点。

顺光——光源在被照射物体的正前方，或者说在观察者的方向，物体在观察者的位置看来全部处于受光情况，看不到暗部，这种情况下整个物体看起来都很明亮，由于缺乏暗部的对比，整个画面处理不好就会沉闷、物体的体积感不强。

侧逆光——光线从物体背后侧一些的地方（正背后就是逆光）照射过来，或者说作画者基本迎着光作画，物体大部分处于暗部，明暗交界线离物体轮廓线很近，只有少量的亮部，这种光线的明暗素描如表现得好，使物体具有强烈的体积感，但由于暗部的面积大，整个物象的形体结构基本上都在暗部，处理和表达好明暗关系的难度较大，因为要表现的结构形体都在暗部，而这种色调变化很微妙，既要表现好形体结构，又要把形体结构的明暗变化限定在一定的范围内——限定在暗部的范围内，对明暗色调的细微变化的控制表达能力要求很高。

在设计结构素描的明暗表达中，明暗是起到辅助线条更好地表达产

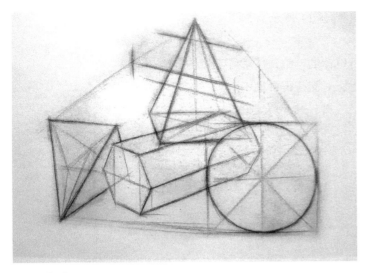

图 4.4（a）

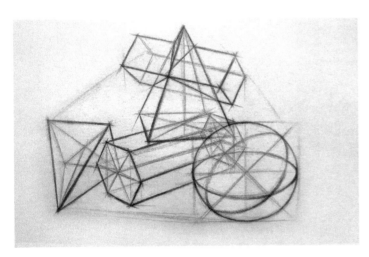

图 4.4（b）

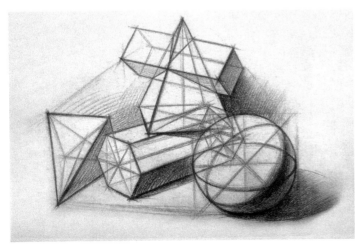

图 4.4（c）

品的形态结构关系，因此，应选择理想的光照角度表达物体，突出表达产品的特点需要，以达到最佳效果。因此，侧顺光是选用较多的光照角度。

4.3.2 石膏几何体组合静物结构素描明暗表现

（1）构图与起稿

首先，根据物体的位置关系、空间关系等进行构图。构图时注意主次分明，将主体物安排在视觉中心，同时也要注意画面的均衡与呼应关系，所画对象在画面中的位置、大小应适中，切忌太大太小，过偏过倚。

其后，在草稿纸上大体勾画出组合对象的基本位置、大小及几何形态，明确各物体的位置及前后关系，确定好画面整体的结构关系。看不见的部分也要适当表现，有利于作画者把握结构完整准确性，如图 4.4（a）所示。

（2）完成结构关系

在起稿基本几何形态的基础上，进一步画出各个形体的结构关系。注意在结构素描表现中各种比例关系、结构关系、线条层次关系等要求，做到比例关系正确、透视关系正确、形态准确，可见的、不可见的及穿插的结构完整，在画面深入的过程中确保画面的线条层次关系得当，如图 4.4（b）所示。

（3）增加基本的明暗关系

根据光线的方向及明暗形成的基本规律，采用归纳与概括的方法，在结构素描画面的基础上增加明暗。结构素描中的明暗表现不同于明暗素描，特别要注意控制好画面对基本明暗规律的概括性表达，同时要维持和调整好画面整体与局部的结构关系，如图 4.4（c）所示。

（4）深入表现明暗关系

结构素描本身摆脱了明暗光影的影响，除去了明暗调子的描绘，着重表现物象形体结构中各个部分之间的组合和运动规律。在结构素描明暗表现的深入刻画阶段，重点是在保持画面的理性因素、线条的准确性和表现性等的基础上，通过明暗关系的适当深入，更好地表现

物体主体与空间的关系、局部与整体的关系等，如图 4.4（d）所示。

（5）整理归纳，调整统一

完成了结构与明暗的刻画之后，必须对画面进行整体的调整，以求画面的整体效果更统一、概括、生动。在整理归纳时，对交待得含糊不清的结构转折处要作明确肯定处理，外形轮廓要流畅连贯，过于烦琐抢眼的局部应弱化，同时还要综合考虑背景、衬布等的处理是否协调，如图 4.4（e）所示。

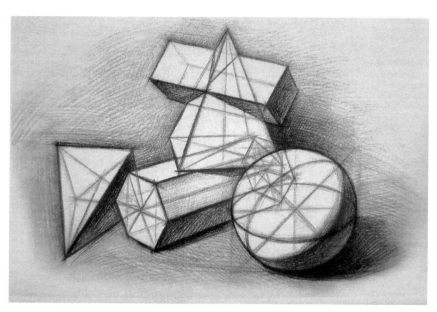

图 4.4（d）

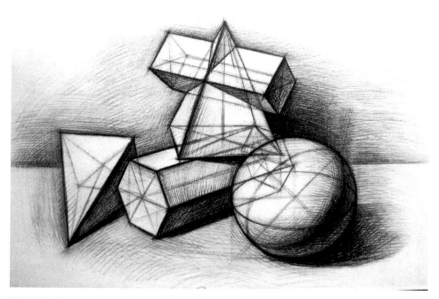

图 4.4（e）

DESIGN+SKETCH

第 5 章
创意素描

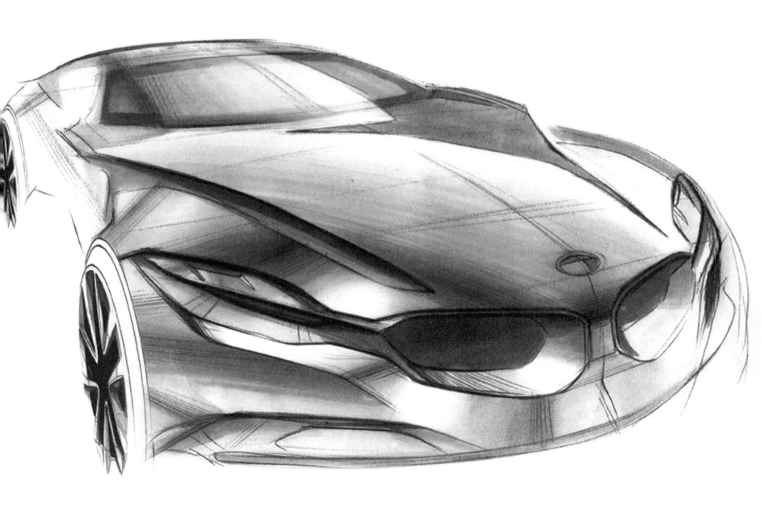

5.1 创意素描概述

5.1.1 创意素描的概念与特点

谈到素描,我们往往会联想到古典绘画的基础素描和苏联契斯恰科夫体系为主的苏派素描,这两种素描强调过硬的基本功,即表现出对象的空间关系、质感、量感以及清晰的主观感受等。与传统素描不同的是,创意素描突出扩散、收缩的思维意识,强调主动的设计,利用素描的手段表现独立于主体之外的审美意识,将图案、设计、素描、新材料等因素叠加处理,形成一种新式的素描样式。无论是传统素描还是创意素描,其共同的前提都是从生活中获取自己更独特的感受,用情感将感受包装和美化,利用传统的绘画手段,表达现代社会的发展特征。

创意素描是通过发散、聚合等多种创造性的思维方式,寻找创作的灵感,由观察主体超越对于一般事物、时空经验理解之上而形成的素描活动。创意素描有别于传统的造型基础素描,主要研究客观对象的内在构成关系与外观形式的整合感,从而超越摹仿,达到主动性的认识与创造,并将艺术表现形式以及艺术表现形式的视觉造型语言与专业设计有机结合,体现了科学与美学、技术与艺术的完美统一。

创意素描不仅研究形态的立体造型,还研究形态的表现,如结构、空间、构成、材质、肌理、媒介和技法等,在表现形式语言上丰富多样,有形态结构与空间分析,有具象写实的超客观再现,也有从装饰到抽象或意象的主观表现。其应用较为广泛,包括工业产品造型、平面设计、环境设计以及服装设计、染织设计、书籍装帧、商业广告、包装装潢、装饰工艺、动画、摄影、雕塑和建筑等领域。

5.1.2 创意素描的训练目标

创意素描不是对被观察事物的临摹,而是有意识的创造性活动,所以其表现的结果往往出乎人们的意料,也能调动学生学习素描的积极性。本章内容作为设计素描教学的一部分,注重培养学生多种创造性思维能力,提高学生具象与抽象、强化与弱化的控制力,理解材质构成与抽象表现时所涉及的弱化意义和强化观念,感知自然规律与材质构成的抽象语言,提高抽象和意象的审美意识,以轻松的心态完成素描作品。

创意素描同样是以观察客观事物为基础,以传统素描为手段,通过观察、思考产生联想与想象,从而创作出奇特的、极具戏剧性的视觉形象。其过程是开放性和探索性的,并没有固定的形式和方法可循,学生可用创意素描的形式,将自己的创意观念、想象具体体现出来。通过创意素描训练,从具象、写实到意象表现,可以开拓创新思路和积累创意经验,逐步树立创新性设计思维和理念。简单来说,创意素描的训练目标有如下几点:

（1）训练敏锐的视觉观察和感受能力；
（2）培养透过事物表现理解本质的思维习惯；
（3）训练想象力和创意能力；
（4）掌握多样传递视觉信息的表现方式及手段；
（5）培养综合艺术素质和对美感的有效把握和表现能力。

5.2 创意素描中的夸张

5.2.1 夸张的表现

所有的素描作品都是失真的，在绘画的过程中，我们的眼睛、思维和手总是在不知不觉中强调一些看似重要的东西。那么，对于创意素描而言，比起纠正这些失真更重要的是有意识地强调和控制这些变化。一幅表现准确的素描作品只能停留在"字面"的水平，即观众不假思索就能认出表现对象是什么，是做什么用的。而对同一个对象，运用夸大或者扭曲等夸张的手法去表现，却有可能触及到观者的"情感"水平，邀请他们以全新的角度去观察作品，使体验的过程变得既熟悉又陌生。

创意素描中的夸张是指对所要表现对象的形态、特性、功能、用途、内涵、意义等方面进行刻意地放大或缩小，以一种强烈的表达方式，对创意信息进行突出。那么在创意素描中如何运用好夸张，本节内容将为大家介绍一些常见的手法。

5.2.2 比例的表现

我们往往通过比较来确认事物之间的不同，例如要强调某个体量比较大的物体，就会有意识的缩小它周围的物体。如果只表现一个物体，也可以改变不同部位的比例关系。在产品设计中夸张比例主要运用于特别希望强调产品局部造型特征。通过夸大同时缩小的手法将会产生强烈透视变形及比例失衡，其结果可能是有张力的，或者令人不安的，但是往往能获得更多的关注。如图5.1所示，作者刻意夸大汽车头部的凶猛造型，特别是扩张的进气口以及犀利的前车灯，凸显高性能超级跑车的形态特征。

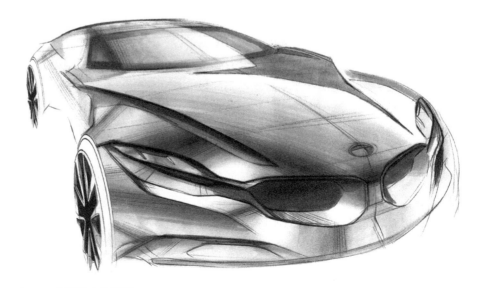

图 5.1 夸张的车头表现

我们能辨认物体，是因为物体独立于背景之外，我们能感受物体的体量也是通过与参照物的对比和比较。在创意素描的表现中，通过改变对象的尺度或空间关系，打破观众对原有物象的视觉或心理感受就能很好地强化所要传达的信息，形成一种张力。该方法虽然优势明显，但需要注意的是表现对象的性格、气质、状态等特征决定了采用何种比例变化的手法。图 5.2 中刻画了两个在等待中的人物，第一幅画面中两个人物的体貌特征和等待的姿势会给我们基本的判断。第二幅画面在此基础上进行夸张的变化，改变比例关系，让原本左边看上去体重大一些的人物更加沉重，而右边瘦一些的人物被压缩，远离画面中心，并增添了一些文弱气质。

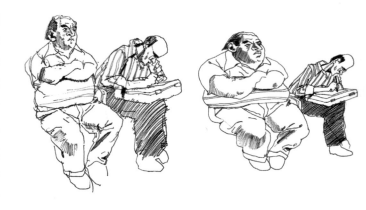

图 5.2　人物创意素描

5.2.3　画面扭曲的表现

这里有一种常见的画面扭曲的方法就是利用栅格的变形来产生预定透视变化的扭曲来达到较为意外和有趣的结果。一般可通过两个步骤来达到这样的效果：首先在一幅正常的素描作品上打上间隔均匀的参考栅格，然后在另外一张纸面上将同样的栅格进行夸张的透视变形，并参考原作和参考栅格的相对位置关系，仔细地将绘画内容绘制于新的栅格中。通过不同形式变形的栅格体现出画面强调的重点。

参考栅格的效果是将画面进行拉伸和扭曲，关于素描作品——机器猫的扭曲夸张就是很好的实例（图 5.3），需要注意的是，无论如何变形和扭曲，仍须保留机器猫的可识别性。

5.2.4　独特视角的表现

突破人眼常规的观察习惯，夸大或缩小我们经验中的视觉感受，利用微观或宏观的特殊观察角度对物体整体或细节进行精致的展示，往往会产生意想不到的效果，给予观者奇特的心理感受。例如，微距的表现手法，通过放大一些事物转变它的常规形态，揭示出平时我们无法感受到的，事物更高层次的结构水平和细节。近距离的绘制包括极为细致的刻画结构和细节，就仿佛我们是通过放大镜去观察它一样，这就需要好的光照环境、仔细的观察和耐心的描绘，如图 5.4 所示。

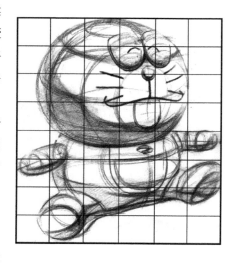
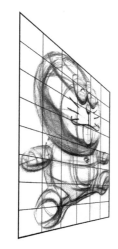

图 5.3　透视扭曲创意素描

图 5.4 对枯叶复杂脉络结构和质感的刻画

5.3 形态的分割

形态的分割是指对熟知的物象进行分离、错位、重组，打破秩序，然后再创造出另外一种秩序的排列，以获得新的视觉效果和延伸的意义。

5.3.1 石膏几何体的形态分割

对石膏几何体进行分割处理，可以体现出对其形态、布局、结构以及造型等特征的分析和创意处理。与结构素描的目的相类似，石膏几何体的形态分割也是以理解和表达对象的结构本质为目的，主要研究物体内部的构造关系，研究内部结构与外部特征之间的对应规律，研究形体结构与空间结构之间的关系与规律。

绘制时多观察石膏几何体的结构特征，在准确绘制完整形态的基础上找到形态分割的特殊节点，这些节点常为几何体的结构特征，如重心、中线、对称等。形态的分割也要抓住要点，体现不同形态的特殊性，既要做到化整为零，也要达到化繁为简的效果，如图5.5所示。

图 5.5 形态分割后的一组石膏几何体静物

5.3.2 空间悬体

"空间悬体"是指由观察者自主定位,改变物象的透视及空间关系,强调形态在特定环境中的变化规律和造型特征,明确表现对象在空间中的主次关系,从而合理构建画面主题的一种创意表达过程。

空间悬体的表现方式是培养认知空间与物象相互关系的过程,它旨在解决思维想象中的物体在空间中占有多大的体量及所处位置,各个结构部分之间的组织关系等问题。它以具有一定体积和复杂的结构形态为基础,进行逻辑的思维想象,并借助透视规律,三视图原理以及结构素描的造型手段,打散或重组,不断地延伸或收缩,快速而有规律地在画面中进行空间与结构的想象与表现(图 5.6)。在产品设计的方案表达中,往往利用空间悬体的思维方式和手法绘制产品的拼装图、爆炸图等,这样能较直观地描述产品各部件的空间、位置关系,展现内部结构设计,说明产品的组装顺序,更加接近实际生产情况(图 5.7)。

图 5.6 空间悬体表现圆桌上的一组静物

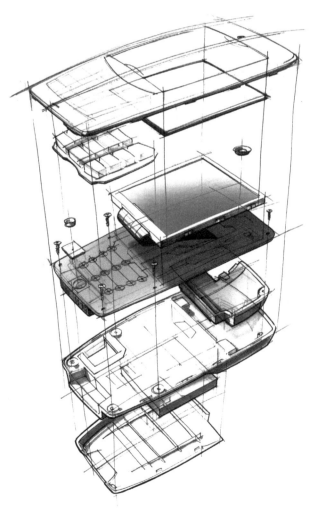

图 5.7 空间悬体(爆炸图)表现工业产品

5.4 形态转换

一幅表现作品如果保持了原有的形态、结构、质感等特征，即使产生了比例的对比和形式上的分割、组合，也永远不会在物象本质上产生歧义，它依然具有较强的辨识度，即"所画即所得"。而随着创意表现层次提升，特别是在精神层面物体由具象向抽象化、意象化转变的过程中，表现形式亦不断地产生变化，形式追随意识变化的趋势更加强烈，处处体现了形态转变的创意原则。

此阶段的训练中对形态的表现应始终遵循有目的性的转变，从纷繁复杂的具体事物中剥离出来，删繁就简，直取本质，以一种更自由的方式来揭示内在心象或外在物象的自然规律。

5.4.1 抽象化的转变

在具象造型形式的设计素描中，我们将生活中物象的真实比例及明暗规律作为构成画面的基本元素，是通过不同的组合方式呈现出作者的设计意图。然而形态的抽象化时是将客观物象的结构、质感、光影等具体的信息进行抽取、提炼、概括，成为点、线、面等纯粹的形式，使之没有具体的形象可供辨认，以抽象的形式结构审美为依据来塑造理想的画面（图5.8）。在产品设计中这种抽象化的结果产生了客观的形象与主观的心灵的融合因而带有某种意蕴与情调的属性（图5.9）。

通常来说形态的抽象化可由物象点、线、面的构成训练进行转化。

点作为自然形态的最简化符号，既是形态特征的表示，又是抽象形式的基本要素之一。点的疏密、大小、流动与走向，在画面上形成的符号形态，不是对对象如实的再现，也不是为了形式而形式的组合，而是以自然物象的特征为依据，加入了设计者由生活体验而获得的主观意见的产物（图5.10）。

线在抽象化形式构成中的表现不是随意的，因此，除了认识线本身具有丰富表现力的同时，还要认识线的构成、分割、组织的作用，这对于线在抽象素描中的造型运用具有重要意义。可以说，线的因素是形态抽象化表现的核心，它的表现力非常独特，可造成方向、动静、力度、聚集、扩散之感性认知，因此，在产品设计中对于线的考量将决定产品的形态和造型语言（图5.11）。

面在抽象化的过程中，为非具象形式语言，它只能通过点、线的渗入才能完成的表现自身的特征。但面可以形成明暗的层次，进行画面的分割。黑、白、灰不同层次的面在画面空间中的有机组合，可以使无序的形态，通过有规律的安排，形成布局精致、层次变化丰富、对比和谐的形式美感（图5.12）。

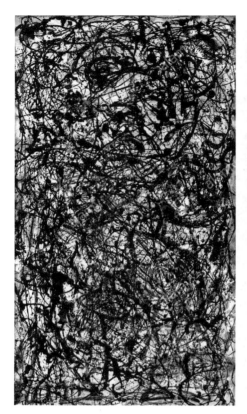

图5.8 波洛克作品

图 5.9 Blankblank 工作室设计的壁灯系列

图 5.10 点构成作品

图 5.11 塔皮埃斯作品

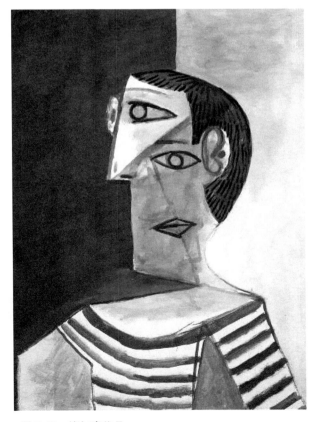

图 5.12 毕加索作品

第 5 章 创意素描 | 057

5.4.2 形态的联想和变异

（1）联想

生活是距离我们最近的形象语言的源泉，画面是造型形象的具体反映，观察并捕捉形象的行为，是判断画面是否符合画意的行为。实际上，生活中的许多形态，包括物象的观察、多角度的观察、动态的观察、长期的观察等，都会触发联想与想象，产生许多意想不到的形态创意甚至灵魂。例如，千变万化，各种形态复杂的云彩提供给了我们最为丰富并包含隐喻的创作素材。通常我们能在其中发现的不仅是陌生的物体形态，还有很多陌生形态的组合。对这些形态的辨认往往同我们的生活经验和认知水平相匹配。此外，因为云彩是运动的、变幻的，所以最好先拍摄它们，并从照片开始绘制。具体的做法是，挑选一个晴天，当出现积雨云时拍摄大量的照片。此外，能够使用的照片不是一眼就能辨认出的，通过寻找一些线索和暗示来体现隐喻的效果。

需要说明的是，照片中的云彩是一个有用的引导，而不是一个精确的模板。在绘制中，我们还需借鉴一些真实的形态和质感，例如，图5.13在表现骆驼素描的习作中，为了表达得更为准确和自然，仍需参考一些真实骆驼的照片。

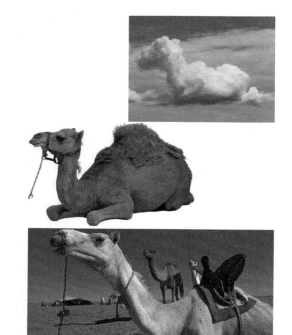

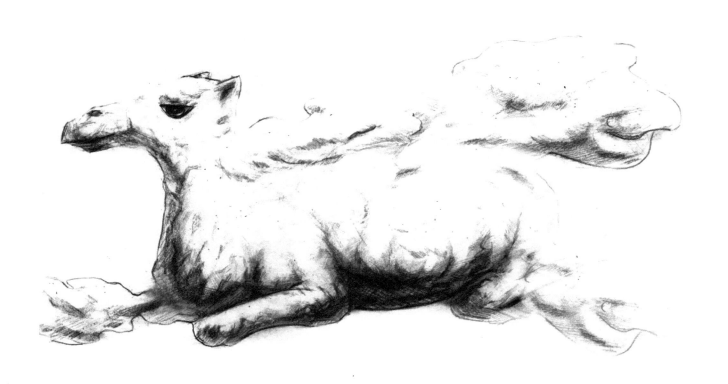

图 5.13　由云彩联想的动物形态

（2）变异

形态的变异，就是将物象的存在形式与内容经过改造、加工变换成其他种物象的形式与内容，形成新造型的一种创意方法。将两种以上的物象，经过形象思维想象的"肆意改造"，使其相互嫁接、转换、变异、重新组合成形态上与变异前部分相同或者是完全不同的新造型。这就需要通过重合、共用、置换不同物象，在形与形之间、形与概念之间以及它们的组合关系之间，展开相似、近似、相反、因果关系的联想。在图形的象征、结构、意义的想象中，以形态自由联想。

形态变异的全过程就是观察对象、引发联想，从而达到表现对象的过程。每个人有自己的生活经验和行为方式，对事物和环境的认识与理解各有不同。每个人根据自己的生活体验和感悟，遭遇周围的物象，并由此引发不同的联想。例如，图 5.14 形态转嫁的习作中，将物象代表自然中艺术的潜在力量，以写实的手法作描绘的写真图像，目的是构建一个符合主观意愿的新造型。通常画面会呈现为非客观的物象关系，充满了偶然、幽默、机遇、巧合等因素。而产品设计中仿生形态设计的手法可归结为形态变异的范围。再如图 5.15 所示的奔驰汽车内饰设计

图 5.14　形态转嫁产生喜剧化的作品

图 5.15　形态变异在汽车内饰设计中的应用

第 5 章　创意素描　｜　059

中，运用形态转嫁的方法将自然界中植物的形态巧妙地应用到了汽车内饰形态上。

不同形态的嫁接也是变异的表现形式之一，它是将不同物象的造型特征嫁接在一起，完成一种质地的转变。这样除了能提高对物体质地自如转换的表达能力之外，在思维上也可以帮助学生突破常规物象的质地概念，达到体验不同组合结果的训练目的。

创意的表现既需要突破常规的思维方式，又要回归到人们对于一般事物的认知水平上。有时只需要一点点违反常态的创意就能取得意外的效果。在对待习以为常的事物时，多问几个为什么，进行逆向思维，尝试将不同的物体过渡、组合。图5.16表现了两种蔬菜的嫁接结果，让我们有机会以突破常规的思维观察我们熟知的事物，这个结果既是人工的，又是自然的，让观看者既陌生又熟悉。

这类创作要求作者在绘制时，准确抓住事物之间最具代表性的相似处，选取适当的比例，角度等构图要素，尽量细致地表现出各事物不同质地的异同，并能够很好地处理转折和衔接的部分。需要强调的是，在产品设计中，除了形态的过渡组合（图5.17），也应重视质感的转换（图5.18），因为形态和质感往往密不可分。

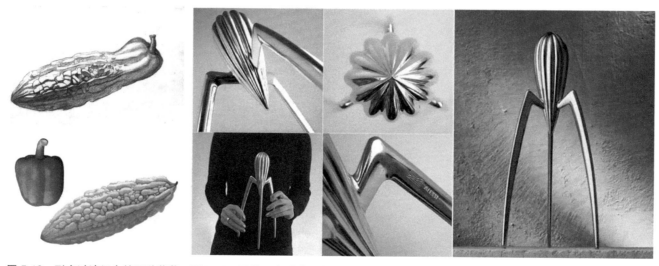

图5.16　形态过渡组合的两种蔬菜　　图5.17　两种形态过渡组合的经典设计（外星人榨汁机）

图5.18　不同质感的过渡组合（岩石与碳纤维过渡组合的长凳设计）

第 6 章
设计速写

DESIGN + SKETCH

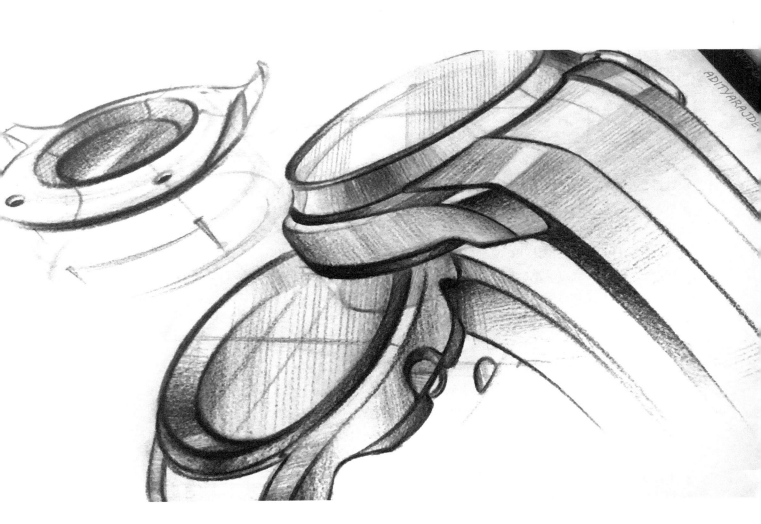

6.1 设计速写概述

6.1.1 设计速写的概念及特点

速写是快速表达物体形象的一种方式，其表达过程首先需对形态及其特征进行解读、提炼与概括，以便在头脑中形成对物象的视觉印象与抽象认知，然后再以富有表现力和感染力的艺术化视觉语言在图纸上对物象予以快速呈现，在再现物象视觉语言构成及其规律的同时，传达出绘图者对物象审美价值的个人体会与见解，因此，速写不仅具有技术层面的表现意义，同时还因其蕴含的艺术内涵而具有文化层面的丰富意义。在设计艺术类专业中，速写和素描同为造型艺术的专业基础，两者的知识内容具有共性，但因表现思维与技法存在一定差异，所以两者仍然可以作为两种相对独立的艺术表现形式而存在。

顾名思义，设计速写是一种应用于设计艺术领域的速写类型，它具有独有的表达特点与意义。设计速写和重视艺术欣赏功能的绘画速写的重要区别在于，它不单对视觉感知形象进行概括化再现，还对头脑预想形象进行视觉化描述，这和设计作为一种创造性活动的本质密切相关。这种活动除创造性外，还具有感性发散和理性收敛的思维特征，因此要求设计者能够充分理解设计对象的造型要素，并恰当地应用造型方法与规则，完成设计方案的生成、评价、筛选、修正及优化。由此可知，设计速写的对象既包括已知的具象实物，也包括未知的抽象创意，即使对象类型不同，但设计速写的表达目的仍是为满足特定设计阶段提出的设计任务需求或目标，即体现出"服务于设计活动"这一本质功能。

设计速写是一种以立体形象为主要表达对象的二维表现技术，它在设计过程中的作用，不仅是能够快速表达设计创意，还能够为设计师提供重要的辅助。这种重要的辅助功能表现为在如下方面存在的优势：通过图面多样化信息的提示来获取创意灵感；借助有限的形式语言能展开有针对性、目的性的造型认知；对抽象简洁的图形进行组织来多维度快速探索创意方案；通过简单结构但足够完整的视觉形象来实现高效评估等。设计速写对设计过程的辅助范围不限于设计师个体，同时也能涵盖到设计团队内部有效的信息沟通与处理等等方面。

设计速写作为一种设计表现技术，为设计过程的高效展开提供了重要支撑，尤其是在面向复杂对象的设计领域，设计速写具有不可替代的重要作用。在产品设计和工业设计领域所进行的设计活动中，设计速写注重对与产品造型相关信息的有效描述和解释，产品造型的视觉信息涉及形态、色彩、质感、肌理、动态、意象等，产品造型的物化信息则涉及功能、结构、材料、工艺、尺寸、人机等，因此，产品的设计速写除对造型视觉信息进行描述外，还应对必要的物化信息做出解释。

设计速写以快速表达性为重要特征，注重表达内容的启发性、概括性和解释性，对绘制工具的要求相对简单。从工具"易得易用"的角度来说，凡是能够便于设计者快速应用并有效表达创意的绘图工具，即符合设计速写对工具提出的一般性要求。在广泛且长期的产品设计实践基础上，如今产品设计业界及专业领域其他机构已达成共识，常用且高效的设计速写工具无外乎以下几类典型产品：彩色铅笔、签字笔、色粉、马克笔及计算机二维图像编辑软件。这些工具的单独和结合应用催生出各类技法，限于本书篇幅无法进行深入阐述，读者如需了解更详尽的技法内容可参阅相关书籍或文献。

6.1.2 设计速写的教与学

设计速写是设计师激发创意灵感、记录构思意图、评价创意想法、展现创意方案的有效载体，速写质量的提升应着力于完善上述四项速写典型功能，从速写能力的培养提出如下教学建议：

（1）注重设计思维能力的培养

设计速写的创意对象不限于其是否具有现实存在性，从创造性活动的特点来说，其更加关注预想事物的构思与表现。设计速写是构思、表现与评价相统一的设计过程，需要兼顾并处理造型概念探索、转化、表达等一系列复杂且具模糊性的问题，因此必须培养学生使之具备较强的感性与理性思维相结合的能力，对速写过程中的创意对象形成充分的认识并能明确不同阶段的构思、表现与评价的侧重点。

（2）强化绘画基本功的同时建立造型意识

设计速写区别于其他类型速写的显著特点是，其绘图过程包含形成并再现预想抽象形象的造型思维活动，当设计者具备扎实的绘画基础时才有助于自身专注设计创意，因为对形象比例、绘图透视等的熟练操作，与设计创意活动是同时进行的，设计者在创意活动中的工作负荷有必要通过强化绘画基本功来降低。此外，当具备良好的绘画基础时，还需要建立造型意识，这涉及二维图面与立体空间的映射与切换能力的培养。二维图面内的视觉元素往往具有一定的抽象度，而将之具象化、现实化，即映射与切换立体空间的过程，以最终实现创意构想为目的。因此，造型意识的建立，除需要掌握立体几何、构成、画法等相关知识外，还要有意识地培养在二维图面环境下执行空间三维信息植入、变更、搜索、定位与捕捉等操作的能力，即综合手绘与建模的思维方式。

（3）循序渐进掌握更全面的表现形式

设计速写过程中的创意问题具有复杂性，往往难以通过单一设计表现形式进行处理。因此，对于学生而言，设计速写的多种表现形式都应全面了解并有所应用。不同表现形式的设计速写由其特点决定各自具有不同优势，也决定其适合介入设计的哪一阶段，适合发现、提出、解决设计创意的哪一类或哪一些问题，这是技法学习的根本目的。

6.1.3 设计速写的分类

设计速写的表现对象包括人为与自然形成两类事物的形象，可能涉及工业产品、服装服饰、建筑室内、风景园林、城市建设、自然景观、生物等方面。对于产品设计领域而言，设计速写的表现对象主要包括家居产品、交通工具、医疗器械、消费电子、工业设备、军工装备等，需要能够解释并描述出产品的视觉信息和物化信息，从而通过所表达造型有效传递出有关功能属性、使用方式、使用情境与过程、情感体验、象征意义等方面的重要特性。

（1）依照绘制工具分类

产品设计领域常用的设计速写绘制工具包括：彩色铅笔、签字笔、色粉、马克笔及计算机二维图像编辑软件，因此，设计速写按工具应用来区分，通常包括：彩铅速写、签字笔速写、马克笔速写及机绘速写四种类型。

彩铅和签字笔常用于线稿绘制，涉及内外轮廓线、截面线、投影线和反光线等，即与线或细小图形密切相关的元素的绘制，此时彩铅和签字笔具有较高的表现精度和效率。

色粉和马克笔常用于光影渲染阶段和需要快速表现色块的任务阶段。其中色粉易于表现色彩过渡但不易控制色块边界，适合大面积快速渲染产品主色及光影氛围，如底色、背景色等，它往往需要和其他工具配合使用。

计算机二维图像编辑软件可用于绘制各种表现形式的设计速写，其绘图原理源于传统手绘，是对传统手绘的数字化模拟，提供接近和超越传统手绘工具的丰富功能。

①彩铅速写——彩铅可选色彩丰富，且其绘图痕迹易于反复修改，因此具有很高的适应性和精确性。绘图痕迹可做适当修正，绘制过程因此更为灵活，富有创造性，效果简练严谨（图6.1）。

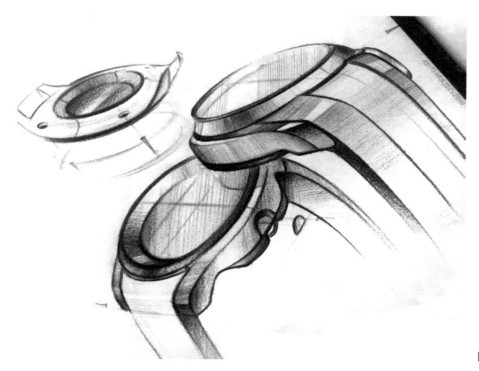

图6.1 彩铅速写

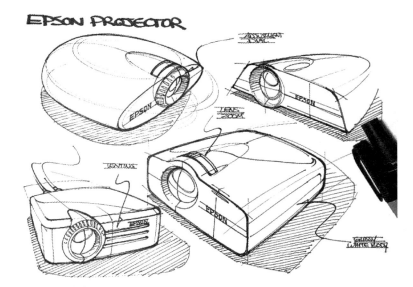

图 6.2 中性笔速写

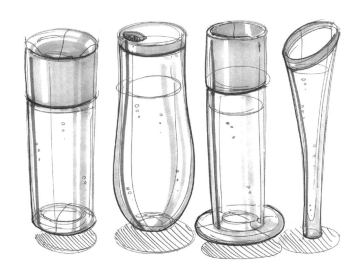

图 6.3 马克笔速写快速创意

图 6.4 马克笔速写辅助着色

②中性笔速写——中性笔的笔迹影响不可逆,而且表达效果明确、耗材长时间内无需更换,尤其适合高效的创意过程,但初学者短时间内难以掌握其要领,故而一定程度地限制了其应用场景。

中性笔所绘形态轮廓肯定、细节特征清晰,尤其适合修正后方案的绘制,如需绘制出色块效果,可通过简单排线描绘或者与其他着色工具配合使用(图 6.2)。

③马克笔速写——马克笔种类、规格较多,所绘色块清晰、速干、半透明,能产生一定的色彩叠加效果,适合表现面积适中、边界要求明确、色彩区分较明显的图面区域。马克笔一般分为两种应用,其一,用于绘制设计初期构思用的缩略速写,能进行创意的快速构思和表现(图 6.3);其二,用于中性笔速写的辅助着色,通过色彩应用来主要表现产品色彩、质感、肌理、意象以及背景环境等(图 6.4)。

④机绘速写——借助数位屏与数位笔进行直观的屏幕绘图,其手感可完美逼近传统绘图,但此类专业设备目前仍较为昂贵,追求性价比的方式是选用数位板和数位笔的组合来替代。机绘速写在计算机二维图像编辑软件环境中进行绘制,其最突出也是有别于传统绘图的优点在于,使用多图层、多笔刷管理且可实现快速图元的复制,它还具有可无限制反复编辑的特性,只要处理得当几乎所有操作都可逆,因此绘图极为灵活、方便,能绘制出传统手绘难以表现的特殊效果。

第 6 章 设计速写 | 065

（2）依照绘制手法和表现效果分类

产品造型创意的形态评价要素通常包括比例、轮廓、动态、型面、线型、图形细节等，与造型评价相关的要素还包括色彩、质感、肌理、意象等。设计速写的技法研究关注如何辅助设计师构思、评价与表现以上要素。因此，设计速写根据不同造型阶段对形态、材质及色彩的不同表达侧重度，以及速写解释与描述造型特征的能力，可分为单线速写、明暗速写和色彩速写三种类型，这三种类型依次在创意发展不同阶段发挥趋于具体、完整的表达作用。

①单线速写——通常以彩铅或签字笔绘制，表达形态时，以勾勒内、外轮廓线与截面线为主，辅以过渡线、投影线、反光线等易于提炼与勾勒的轮廓。单线速写的绘制简单快捷，因此应用最为广泛，如图6.5所示。

②明暗速写——使用彩铅、马克笔、色粉等绘制，以表现造型创意的型面及其空间关系、色彩搭配、材质肌理应用以及技术工艺特征等为主要目的，如图6.6所示。明暗关系在揭示形态体块和型面关系方面具有至关重要的作用，在表现三维立体形态时，特别是高度复杂的曲面造型时，单色明暗速写能快速表现出形态的结构、比例、动态、型面及图形细节的特征，对上述要素的关系也能形成清晰的定义，具有高度的形态概括与表现能力。

图 6.5　单线速写

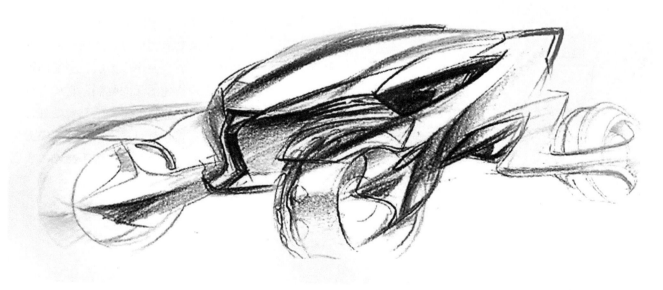

图 6.6　明暗速写

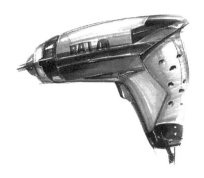

图 6.7 色彩速写

③色彩速写——通常以马克笔和色粉配合绘制居多,这种速写实质上是在明暗速写的基础上,通过色彩的色相、纯度、冷暖关系等变化更详尽地解释和描述造型,同时更注重画面主题营造和感性意象的传达,如图 6.7 所示。色彩速写通常以同类色搭配补色来形成调和和对比关系,因此具有更强的视觉冲击力和感染力,如图 6.8 所示。

(3)依照不同的设计阶段分类

设计创意是不断发现、提出并解决问题的过程,在设计的不同阶段应该应用不同功能侧重面向的设计速写,据此将设计速写区分为缩略速写、探索解释速写和展示速写。

①缩略速写——常用于早期创意阶段,在明确设计定位及任务与目标后的草图创意初期,需要绘制足量具有拓展设计思维空间作用的快速草图。这类草图往往尺寸较小,加之用笔迹较宽大的马克笔等工具绘制,因此可以产生超出预期的视觉元素,借此可以激发设计者的创意灵感。如图 6.9 所示。

图 6.8 色彩速写

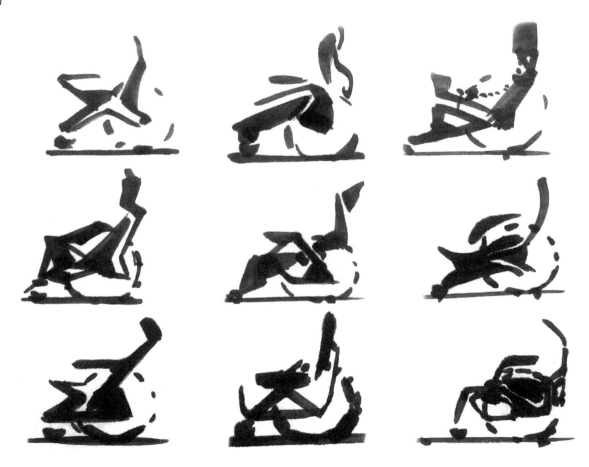

图 6.9 缩略速写

第 6 章 设计速写 | 067

②探索解释速写——常用于中期创意阶段,这种速写将多个缩略速写互为对照、去伪存精,需基于对早期创意构思的评价来明确设计探索方向,在确定方向后进行更有针对性的创意构思和表现,因此它能反映更明确的创意意图,以及探索过程中对造型要素的重点思考,如图 6.10 所示。

③展示速写——常用于后期创意阶段,为了将明确的设计创意予以呈现,用于团队内创意沟通和交流,此时的设计速写应该具备较高的明确度、完整度和准确度,同时兼顾视觉感染力以提升方案竞争力,如图 6.11 所示。

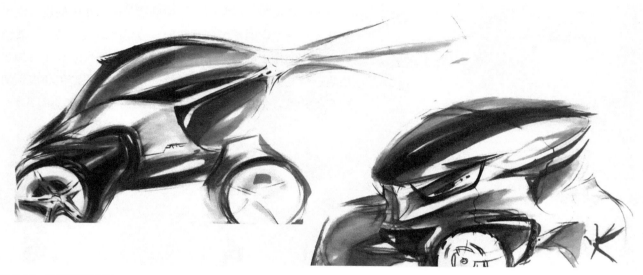

图 6.10　探索解释速写

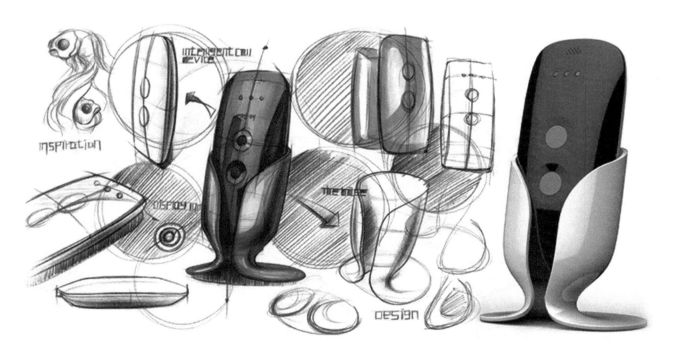

图 6.11　展示速写

6.2 设计速写的思维及特征

6.2.1 整体—局部—整体思维

设计创意初期,设计概念不仅抽象而且往往较为模糊,通过速写将这种抽象模糊的设计概念转化为真实可见、具体明确的视觉形象,再用概括性的图形加以描述,最终塑造成为具体明确的产品形态。此过程要使用科学的构思、评价与表现方法,并运用整体—局部—整体的造型思维模式,才能获得出高质量的产品造型。

整体—局部—整体思维体现在形态塑造的全过程(图6.12)。首先进行整体布局,在空间透视正确定义的基础之上,开始大致表达外轮廓及内轮廓(主要是形体转角部位)的创意构想,反映出体块组合及比例关系,形成的布局关系具备一定的模糊性,也为后续深入局部进行塑造和回归整体进行调整提供了空间;其此,探讨局部的设计,前述模糊空间往往需要多次的局部深入才能得以明确,为利于整体构思和评价,各局部的深入表现宜同步进行;最后,回归整体进行整体优化,逐步使模糊形态得以清晰化。

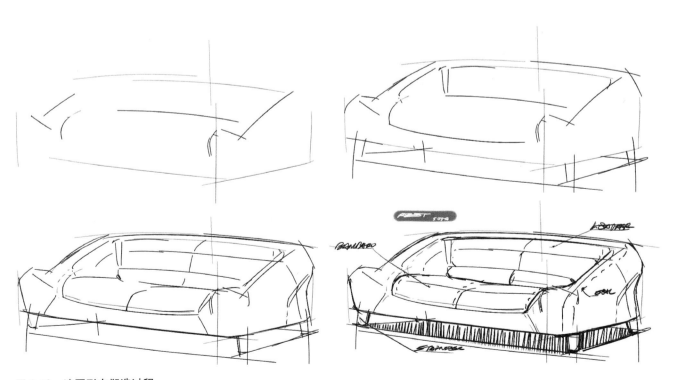

图 6.12　速写形态塑造过程

6.2.2 感性与理性思维

产品形态需要以理性的方式构造和评价，以感性的方式感受和表达，这两种思维方式贯穿设计速写的始终。

以构图、图形及色彩等内容为主的感性视觉因素在速写中显而易见，它们也是画面生动、富有视觉感染力的主要因素，形成的视觉刺激不断激发着设计者的创造力。而当设计者思考形体尺寸、功能、工艺等物化因素的可行性时，设计速写则记录下他们对用户需求、技术平台、品牌文化、立体构成等多方面的理解和认识，将之体现于理性思维的应用，从而引导设计师作出更为合理的评价和决策，有力保障了设计效率和质量，如图 6.13 所示。

图 6.13 由感性形态深入到理性设计的速写过程

6.3　设计速写中的造型要素

6.3.1　主题

从确定形态的抽象感觉，到形成大脑中对感性形态的意象雏形，然后以设计速写加以描述和解释，直至最终形成直观、明确、可行的形态方案，这一过程既需要感性的艺术创造，也需要理性的科学分析。造型主题是造型表达的核心目标感性及语义，以造型特征的组合加以呈现。明确造型主题有助于后续的造型特征定义，依据主题进行具有典型感性

表达特性的造型特征的搜索与筛选，以典型设计特征为引导逐渐完善其他造型特征的设计，是围绕主题进行的有目的性、层次性、系统性的造型问题解决过程。对所定义造型主题进行必要的审美价值及可行性评估，有助于在设计初期获得合理的造型定位，如图 6.14 所示。

图 6.14 "X" 造型主题的产品速写

6.3.2 比例

比例是成就优美形态至关重要的因素，比例的微妙变化即能对审美主体形成截然不同的心理感受，如图 6.15 所示。比例取决于形态单元的形状、尺寸、方位及组合关系，体现为形态单元间的特征属性对比关系、尺寸关系、动态关系及空间结构关系，涉及体量、型面、线型、图形等不同层次的特征属性及其赋值，各自及相互形成的可被感知或直接测量的视觉对比。设计速写的二维表现性及部分图元的可直接操作性，决定了有关体量、线型、图形等的比例调整是速写过程中关注的重点对象。

图 6.15 产品速写中的比例调整

对形态比例的审美感知通常与形态传达出的功能意义联系在一起，当某产品的形态比例能明确反映某种潜在功能时，意味着形态复用了具有该潜在功能的产品的相关设计知识，这种知识的复用是形态美感塑造的原则之一。此外，当反映出的潜在功能恰能满足或激发审美期待时，则更易形成对形态及其比例的认同。设计创意不同阶段对比例构思与表现的要求并不一致。初期绘制的概略速写，所绘形态的比例特征可以适度夸张，以形成足够的辨识度，随着设计创意的推进，需要探讨形态比例的可行性以满足造型、功能、成本、制造等多方面需求，逐渐精确的形态比例表达变得必要起来。

6.3.3 体块

体块间的体量关系是优美形态比例定义的重要内容，这种体量关系将影响附着于其上的型面、线型特征等形态要素的定义，同时也和形态表现出的功能特性密切相关。当人们通过产品形态的表面获取产品功能时，如果形态体量关系不恰当，那么就具有功能无法顺利获取的风险可能，因此，设计速写理应关注形态体块的设计关系以保证产品具有合理人机尺度。

此外，形态的体量关系还会影响形态的重心位置，从而形成特定的视觉平衡形式，如动平衡与静平衡、对称平衡与非对称平衡等。形态失衡应该予以避免，因为它不符合大多数人的审美认知习惯或标准。

体块间的组合关系是形态结构的直观反映，结构则会限制比例的定义，从而影响理想比例的塑造可行性，因此，体块间的组合关系从结构层面对形态比例造成约束，在定义比例之前，需要对体块的空间组合进行探讨，以便提供良好的比例定义基础。

体块在设计速写中易于表达，只需要绘制简单概括的轮廓并通过若干透视线定义明确的空间方位，就能够清楚地呈现形态的体块及其相互关系（图6.16），因此，掌握这种重要且在草图中易于操作的形态要素，不但利于造型思维的培养，而且能有效提升创意效率和质量，对创意表现的作用不言而喻。

6.3.4 型面

型面特征及其组合将影响形态的轮廓特征，将影响型面所围合出的形态的体量与动态，型面可分为平面和曲面，平面具有几何上的单纯性，给人挺拔感、稳定感和精确感；曲面具有柔和感、亲切感和运动感，型面因其法向、曲率及轴线的不同而呈现出消极或积极、干瘪或饱满、垂直或水平延伸等不同的心理感受。对型面的表达通常包括面的边界和截面线，有些过渡面因其边界模糊而会用到反光线来表达。当线稿不足以直观表达型面特征时，图6.17为标准三视图视角下的产品形态，单纯线稿难以表达转角等部位的型面特征，此时宜辅以色块来表现。

图 6.16 用透视和简单明暗表现体积感

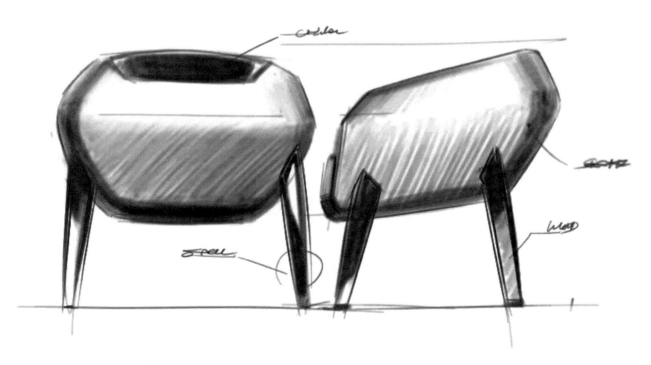

图 6.17 用明暗表现面的变化

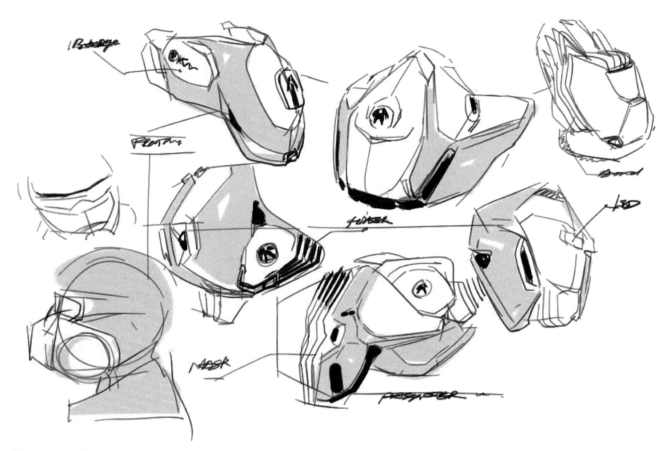

图 6.18 产品速写中的图形设计

6.3.5 图形

形态中的线型并不是孤立的存在，它们之间可以围合出封闭或半封闭的图形，因其心理学意义上的完型特性及易被视觉快速捕捉的感知特性，而成为了视觉审美的重要对象。图形在设计速写这种二维表达载体中，表现出具有与面类似的表达属性，可以用作诠释造型主题的视觉元素。通常图形主题较其他类型主题（如用线或体诠释的主题）更为直观、明显，同时在设计速写中具有易于操作、造型影响层级较高的优点。设计速写中可以通过强调图形主题使之一目了然，如图 6.18 所示是用色块区分来凸显主题。

6.4 设计速写训练

6.4.1 线条训练

（1）线条训练的意义

设计速写是记录设计师所思所想的物质载体，及时捕捉创意灵感并

将之记录，有赖于熟练的设计表现技能，为此从表达最简单但却最高效的线条开始表达技法的训练尤为必要。线条训练中，绘图者通过反复体会肢体运动和所绘线条的关系，来形成一种再现特定线条的运动模式，掌握这种模式的运用后即能轻松描绘出理想线条。

线条训练能帮助绘图者摆脱对尺规等辅助制图工具的依赖，通过肌肉在运动过程中的感受体会所绘线条的节奏感和韵律感，这是工具辅助作图无法深切体会得到的线条魅力。所绘线条的美感与绘图者肢体的运动息息相关，因此线条之美除体现形式美外，还隐含运动美，线条所诠释形态所具的动态美即是一种真实表现。

设计速写训练过程中，绘图者要有意识地关注肢体的协调性及其绘图动作的流畅性，通过经常性地临摹优秀设计草图或成功设计案例照片，感受其中线条的视觉美感、动感与张力，使肢体肌肉的运动感觉丰富起来并形成肌肉记忆，跃然纸面的自绘线条也自然会具有较高质量。

（2）线条训练的准备

线条训练解决的基本问题是如何徒手绘制准确线条，只有正确、稳定的绘图和观察姿势才能保证线条质量。正确的绘图与观察姿势应该注意以下几点，首先，无比找到合适的肢体及图面的位置，以便长时间保持端正的坐姿，其次，尽可能地让上身躯干保持直立，以规避体态变化可能造成的运动干涉；再次，头部宜向身体一侧微倾，以便视线能够避开手部遮挡看到图纸全幅面，最后，尽可能让眼睛直视图面，防止观察到的图面形象被视线扭曲。

绘图所用笔的类型会对绘图心态造成一定影响，宜根据绘图训练的阶段性目标选择合适的笔类。初学者宜用彩色铅笔，它的绘图图痕迹能被反复擦除，用它绘图心理压力较小，但同时也对提高绘图逻辑性与准确性无益；熟练掌握彩铅后，宜尝试用中性笔绘图，它要求绘图时下笔肯定，反复描摹必然影响图面整洁度，这种制约因素恰恰对提升速写技巧和培养设计思维能力有益。当绘图者习惯了不同工具的使用以后，即可在不同工具间来回切换，这可以使肢体获得一定的新鲜感，从而帮助绘图者保持绘图热情和兴趣。

6.4.2 线条分类训练

线条训练对象一般包括直线、弧线和椭圆，正圆可视为特殊的椭圆来训练。单纯的线条其训练过程往往枯燥乏味，可结合他人作品的临摹来进行，早期临摹宜选择以规则几何形态表达为主的优秀草图，从中学习线条运用所需把握的节奏感和韵律感，并强化透视表现能力；熟练后可选择具有简单曲面形态的优秀草图来临摹，从中培养各类曲线的表达能力；之后即可进阶到复杂曲面形态的表现，以训练线条转折及细节变化的表达能力为主。

图 6.19 速写线条（直线）训练

（1）直线训练

画直线时需保持腕、肘部适当紧张，由肩部施力带动肘关节平移，同时保持肘关节和腕关节两者相对位置固定，从而让手部持笔运动稳定。另外，笔纸间的摩擦力宜保持恒定，这有助于手部带动笔尖顺特定方向运动，所以不能下笔太重，否则容易出现端点部位的线段扭曲。理想的笔纸接触距离，宜在落笔和收笔时稍远，所绘直线一般呈现中间重两头轻的状态。

直线训练通常可分两阶段进行：第一阶段，由特定点绘制不同方向的射线，通过不断重复，形成特定角度线条的手感和肌肉记忆；第二阶段，连接特定两个定位点构成线段，提高绘制直线方向和长度上的准确度，如图 6.19 所示。

（2）曲线训练

以不同的人体关节为运动轴心，带动肢体进行旋转运动，同时微妙控制轴心偏移距离和手部幅度，可绘制出不同曲率、长短的曲线。例如，分别以腕部和肘部为轴心旋转绘制的两条弧线，前者所绘曲线的曲率较大且长度较短。轴心的空间位置保持固定时，所绘曲线较接近正圆弧线，而轴心的空间位置进行适当偏移时，曲线则呈现出各种自由曲线的样式。

曲线训练可参考直线，有必要先熟悉不同弧度曲线的手感并形成肌肉记忆，然后临摹作品获得更多的实践经验。自由曲线的绘制难度较低，而特定曲线的绘制难度高得多，为提升特定曲线的绘制质量，可以先进行盲画训练，即闭眼临摹特定线条。这种练习可先盲临单根曲线，后转为盲临多根曲线的组合，这类练习心理负担较小，经过反复练习亦

图 6.20　速写线条（曲线）训练

可积累丰富手感和经验。如图 6.20 所示为三点连曲线练习，是为进一步提高特定曲线绘制精确度而设。

（3）椭圆训练

椭圆绘制短期较难得到理想训练效果，但仍然有章可循。绘制较小椭圆时，肘部稳定不动，以手腕为轴心带动手指握笔做旋转运动，此时腕部与指关节较为放松，但要保持腕部与纸间距离相对稳定。绘制较大椭圆时，指与腕要保持适度紧张，以肩部为轴心，肘部做圆周运动带动前臂绘图，此时前臂接近平行的推拉移动。此外，为避免笔尖摩擦力变化，使用中性笔时笔杆宜较垂直于纸面。

椭圆训练需要持之以恒，保证一定数量的训练量才能得到较好训练效果。为提高所绘椭圆的准确度可先轻轻绘制一条直线再开始绘制椭圆，尽力让所绘椭圆的短轴或长轴与直线重合。此外，还可以任意绘制两直线段，做椭圆与直线段的相切练习，该练习用于提升椭圆轴向长度的控制力，如图 6.21 所示。

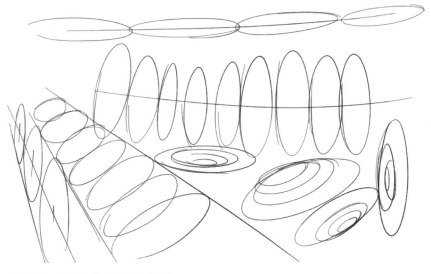

图 6.21　速写线条（椭圆）训练

6.4.3 材质与光影表现

设计速写所绘产品形象要传达出除其形态外的色彩、质感、肌理等视觉信息，也需适当表现出材质、工艺等物化信息。用设计速写表现创意形态时，在线稿基础上，通过添加色块渲染出更为仿真的视觉形象，即是传达更丰富产品造型信息的惯用方法。带有色彩信息的设计速写其画面效果往往更为生动有趣。为突出设计速写的快速性和概括性，表现设计细节、质感肌理和光影氛围时，宜通过适当的暗示手法概略或象征性地进行色彩的表现。

6.4.4 材质表现分类训练

不同材质具有其各自的视觉特征，其中具有显著区分度的特征用来证明其材料种类及所具特殊性质。因此，从对产品视觉形象的解读角度来说，人们从图纸中解读出其材质，即是通过上述具有显著区分度的特征来进行辨识和筛选，从而根据以往经验和知识来推理出答案。鉴于此，下述对于材质表现的速写知识，主要基于材质的独有特征来展开阐述，对材质的划分也仅采取较为概括的分类方式，只为表明速写时的关注点。

（1）反射度差异

材质按反射光线的强度可分为高反光和低反光两大类。

高反光材质：镜面反射特性突出，反射光具有明确的方向性，在材质表面出现清晰的镜像或倒影，是周边环境对其色彩的影响。这类材质的表达常应用明暗或色彩差异明显的相邻色块，以暗示其高反光特性。从物理分析的角度来看，表达镜像或倒影的色块与环境设置、型面属性、视点等多个因素有关，色块因此具有极为复杂的构成，针对这些因素的必要简化有助于提升表达效率，因此暗示性表达在此尤为重要。上述影响镜像或倒影的因素中，环境与视点的设置较为自由，因此以这两因素表达材质特性的实际意义不大。型面的属性是速写表达的重点，因此由其导致的镜像或倒影才至关重要。

低反光材质：漫反射特性突出，光线到达材质表面后朝四周散射出去，型面的明暗因此过渡较为缓和。此类材质的表达以表达明暗交界线及其周边部位为主要对象，也可附加投影以明确呈现形态体块间的空间关系。这类材质的产品形态在受光面上的阴影，由受光面、遮挡体块和光源属性共同决定，如需准确绘制需要基于投影规律进行逻辑推理，且需绘制大量辅助线，其难度和耗时可想而知。这种情况在表达复杂产品形态时更甚，较为简要快速的表达方法是，将形态简化为基本几何体，按照投影基本规律进行推理和绘制，然后在所绘概括性阴影基础上添加必要特征，即可满足设计速写的表达要求。此外，即使不绘制投影也不会对图面质量造成质的影响，如形体较为复杂，他人解读形体时一般也较少关注投影这种较为次要图面元素的表达。

图 6.22 不同反射度和透明度材质表现差异

（2）透明度差异

根据材质对光线的遮挡能力，可将材质分为不透明材质、半透明材质和透明材质三种类型。

不透明材质：光线无法穿透受光面到达背光面，故受光面和背光面处于不同光照条件下，背光面的光源为环境光，受光面则表现出所定义光源的色彩倾向，受光面与背光面的明暗差异因此较为明显。

半透明材质：光线在物体内部散射，光线进入越深衰减越厉害，通常物体中部相对边缘较厚，颜色也相对较深，阴影呈现物体内部的色相。

透明材质：光线经过物体后产生折射与焦散现象，形体被扭曲，阴影中有较强的亮光点，物体受光面与背光面明暗差异小，高光点通常强烈而刺眼。

现实世界的材质虽然多种多样，但只要找到上述特性差异的平衡点，便可组合出具有不同视觉特征的各类材质。为提升速写中对材质的表现能力，可有意识地观察并记忆不同材质的视觉特征，方便随时在设计表现中调用这类知识，对不同反射度和透明度材质的进行表现可从图 6.22 中获得提示。

6.4.5 光影表现训练

恰当营造所表达产品所处场景的光影氛围，能使速写图面形成更强的视觉感染力，从中体现的产品应用场景信息也有助于创意方案的全面评价。光影对于造型的有效解读具有积极作用，它既可以增强图面的真实度和可信度，又可以创造足够的氛围渲染产品使用情境的特点。此外，光影形成的图形语言效果，如能处理得当，将极大地提升图面的艺术表现力，通过图形语言的设计，能有效烘托出所绘产品的造型主题。

掌握光影的客观规律是在速写中营造良好光影氛围的必要基础，以下简要描述重要的光影规律。当光源由面光源替换为点光源时，阴影将变大、变清晰。例如，日光照射下，物体阴影一般都有清楚的边界，而

阴天只有天空光照射时，阴影边界则变得较模糊。当光源冷暖倾向较强烈时，受光和背光区域间的色彩差异较大。例如，室内相对户外阳光下，受光和背光区域明度、纯度、色相冷暖对比关系相对较弱。除光线外，环境差异对光影呈现也有影响。相对户外而言，室内物体阴影的明度变化更为明显，阴影靠近物体的部位颜色较深，沿着投影的方向颜色逐渐变浅。

　　此外，为反映更真实的光影效果，需重点关注型面上的明度变化以及色彩冷暖的微妙对比，影响型面色彩关系的因素主要是型面自身属性和光照条件。当描绘复杂曲面时，剧烈转折的曲面相比起伏平缓的曲面，其明暗过渡丰富得多，且冷暖对比更为微妙。最后，速写在符合客观光影规律的基础上，还要考虑人们对立体形态的认知需求，即光影的设置必须让造型清晰可读，以便从中辨识出型面的关键属性。

　　总之，不同条件下，物体的色彩关系、阴影特征都可能会存在差异，认识到这种差异，在表现时融入必要思考，才能更真实地反映出产品的使用情境，从而传递出更准确的造型设计信息（图 6.23、图 6.24）。

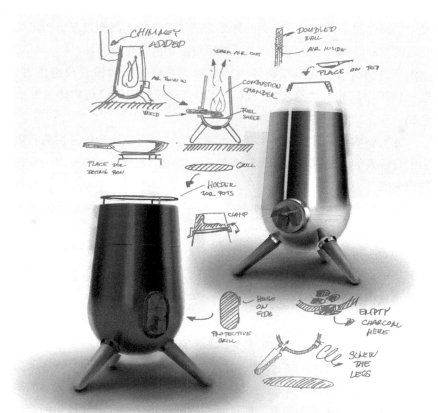

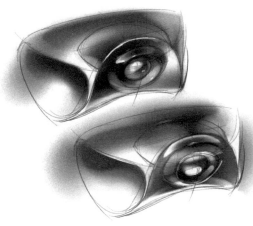

图 6.24　产品造型局部的不同光影效果对比

图 6.23　产品造型整体的不同光影效果对比

DESIGN + SKETCH

第 7 章
数字化设计表现

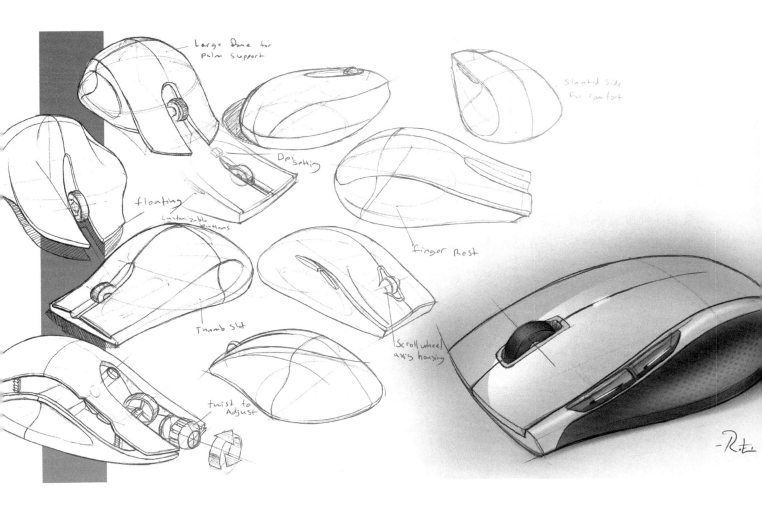

7.1 数字化设计表现概述

20世纪以来，随着计算机特别是图形工作站从专业领域向产品设计研发、教育教学领域普及应用，传统产品设计开发过程的各个任务逐渐过渡到由数字化理念指导下的基于各类计算机软硬件综合应用中。数字化表现所展现的高效率、准确性及多元化等特征，更符合现代企业产品开发和设计管理的要求，正被广大的产品设计从业人员和学习者所采纳。

数字化表现简而言之就是借助现有各类数字化终端，通过对各类软硬件的应用，全部或部分替代传统设计任务中对各类手绘设计工具的使用，从而产生具有典型数字化绘制风格的设计方案的表现形式。

数字化设计表现让设计人员从过去对纷繁复杂手绘工具（图7.1）的学习和适应中解放出来，能够更加专注到产品方案本身的改善和设计意图的表达（图7.2）。数字化设计表现的优势在于表现产品的尺度更准确，效果更真实，方案的修改更便捷，更有利于现代产品的高效率开发和新产品的推广宣传等。

数字化带来的效率提升是必然趋势，产品的草图表现原本就是在产品设计的设想阶段对方案进行研究思考的设计表现形式，要求在有限的研发周期内通过更加快捷的表达手段，准确地表达设计思考的过程，数字化设计表现强化了产品草图在设计过程中发挥的作用。

图 7.1　传统手绘工具（排版：把线修掉）

图 7.2　绘图软件 Sketchbook 中的各类工具

7.2 数字化设计表现的形式

数字化设计表现让产品的表现突破了传统手绘速写因工具、绘制技巧等带来的表现效果的限制，派生了多元化的表现形式，常见的有相片级表现、数位手绘快速表现、混合式表现等。

7.2.1 相片级表现

相片级表现顾名思义就是强调表现内容的真实性，借助平面软件强大的功能在有限时间内，尽可能地模拟产品在真实使用情景、光照环境和氛围中展现的准确的形态、色彩、质感和纹理等。相比较传统手绘表现作品，相片级的数字化表现对设计人员提出了更高的综合要求：在传统手绘能力的基础上，还要熟练掌握各类软件的绘制工具、命令并灵活运用它们，还需要思考设计方案在真实情境下的光影、细节甚至感性工学的呈现等现实问题。

另一方面，各类软件功能的进化、提升也直接反映出相片级的表现效果。例如，在产品多角度展示的过程中，透视与形态的准确度是最直接影响表现效果真实性的因素。在传统手绘表现中，辅助线和绘画经验是必不可少的要素。而应用数字化表现方法，只需提前设定好角度，由软件自动帮助完成。再如，在没有网格渐变的年代，我们只能依靠线性填充渐变及辐射渐变反映平面类结构的明暗变化，而网格渐变功能的产生能极大丰富曲面上光影形态的变化，使多曲面产品的相片级表现成为可能。

相片级的产品表现注重多分层，无须以概念草图作为底图，可由局部到整体或由整体到细节地表现，逐步深入，可快速呈现各块面的真实效果，然后进行整体色调、光影、虚实等方面的调整（图 7.3）。

7.2.2 数位手绘快速表现

与相片级表现不同，数位手绘表现主要采用数位绘图板、具有按压效果的平板电脑或手持终端等为主要硬件工具，配合如 Photoshop、Painter、Sketchbook 等软件的强大笔刷工具，对产品进行快速表现。由于专业的数位绘图板（如图 7.4 所示的日本 Wacom 公司的手绘板）在产生之初就是以实现插画的数字化表现为目的的，所以能够模拟多种笔刷，在不同按压程度下，线条可表现出深浅不同的虚实变化。这一改变革命性地替代了过去设计从业人员对传统工具的依赖，不但节约

图 7.3　相片级的数字化表现（学生作品）

图 7.4　Wacom 公司的 Intuos 和 Cintiq 数位板

了设计成本还极大提升了工作效率。例如,传统手绘在表现大面积色块或大曲面的色彩光影时,常用做法是用透明水色或水粉配合遮挡来处理,一张深入的效果草图仅等纸面干燥就需要若干小时,而用数位板手绘就无需考虑这些问题。

数位板手绘的表现步骤与传统手绘快速表现并无太大区别,都是以概念草图、线稿等为基础,不断修正调整、逐步深入、细化表面。但在具体绘制过程中,手绘板的数字化功能在修正过程中带来的便捷性是传统手绘无法实现的。例如,一根曲线或是一个椭圆可以得到反复的修正而不用担心废线条过多而影响画面的美观性;各类笔刷可自由平涂,并可使用橡皮擦工具或选择工具进行范围控制;画面可以快速放大和缩小,笔刷类型和粗细也可快速转换等。

使用数位板进行手绘时,笔刷的选择及其压感效果的应用对作品效果的呈现起到重要作用(图 7.5)。笔刷不仅能代替各类手绘工具,还兼具辅助功能。压感效果既可以体现线条的粗细,还可用于控制图层的透明度,多图层笔刷的叠加还会产生纵深的空间感,这样更能突出表现主体对象。此外,在表现诸如手表旋钮等细小结构时,利用画面放大缩小及笔刷形态的调整可以实现更加细致入微的刻画,这些功能都是传统手绘难以实现的。

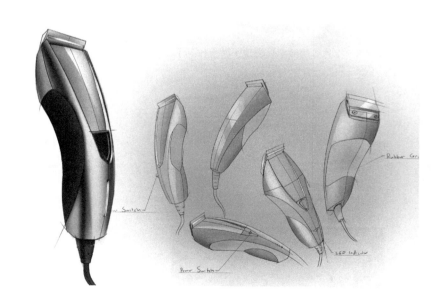

图 7.5 数位手绘的表现形式

7.2.3 混合式表现

虽然数字化设计表现方式正被越来越多的专业人员所接受，但在绘画的手感、点线的精确位置及数字化设备的响应等方面依然存在人机配合度的问题，也会影响产品的表现过程和最终效果。在传统手绘表现中，线条的快速绘制虽然略显凌乱，但设计者可以始终专心于不断迸发灵感的记录。当转变为数字化工具后，有时不得不面对工具适应的新问题。此外，数字化工具虽然可以模拟出近乎所有传统绘画工具的效果，但实际表现效果却有明显区别：铅笔的笔触更像是缩小了的喷笔，喷笔过于均匀缺少杂点的特征使最终画面中点、线的构成效果减弱，块面均匀而缺乏力度与对比。因此，将传统手绘与数字化表现相结合的混合式的表现成为一种优化的方式。

混合式快速表现将传统手绘和数字化手绘两种表现方式相结合，可充分发挥两种手绘方式及表现效果的优点，达到取长补短的效果（图7.6）。混合式快速表现通常的做法是将线描草图转化为数字文档作为数位表现的底稿，在此基础上通过数字化表现的各类软硬件工具实现明暗、色调、纹理、质感及环境氛围的真实表现。混合式表现方式所形成的画面风格既区别于传统手绘快速表现，又不同于单纯的数位表现，是一种现实和虚拟相结合的增强效果，这种风格较完美地体现了产品设计表现的快速性、准确性、说明性和美观性的表达原则，是被设计人员广泛接受的一种方式。

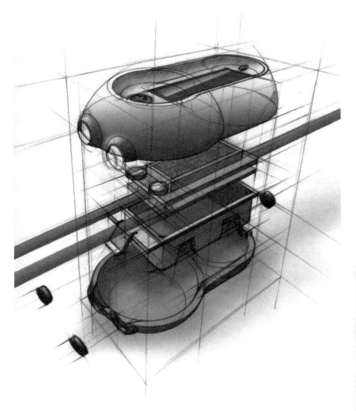
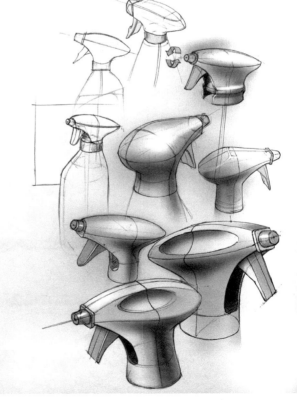

图7.6 混合式的数位表现

7.3 数字化设计表现的步骤与技巧

不论是传统手绘还是数字化的表现，绘画步骤均遵循由简入繁、逐步深入的原则，但在具体绘制的过程中，数字化更加灵活多变。由于有了层级和遮罩的便利功能，产品轮廓和细节可在绘制的过程中及时调整精确到位，线型、色调等也可以在后续过程中随时在图层中调整，这些特点相比较在绘画之初就必须合理规划步骤的传统手绘，优势不言自明。

数字化的表达方式是在传统手绘基础上的提升，在表现理念和步骤上也延续了传统的做法。传统手绘中为了达到表现效果和效率的统一，往往采用底色高光法的表现方法，在数字化表达中这一方法依然较为常见。底色高光法是利用背景色作为产品固有色和中间调，在此基础上加深暗部和提高亮部的方法。底色高光画法为画面整体色调的把控和明暗对比的表现带来了极大的便利。

图7.7是典型的底色高光法数字化快速表现方法，具体步骤如下：

（1）首先绘制产品轮廓草图。在绘制时线条简练，可多次尝试直到满意为止，需要注意的是与传统手绘相同，可通过线条粗细、深浅等变化表现产品的明暗、结构、空间及虚实变化等。

（2）在新的图层平涂单色，该单色将作为产品的固有色。

（3）在此基础上用明度较暗的固有色表现产品大概的暗部和结构，形成初步的明暗对比，让产品看上去具有一定的体量。

（4）进一步加深明暗对比的强度，以获得更加强烈的体积感和空间感。

（5）用柔软的笔刷对笔触进行处理，使过渡均匀自然。

（6）根据需要擦除轮廓以外的部分以及需要特殊表现的细节部分。

（7）在深入刻画细节之前，对画面整体效果进行一次整理，根据线条和面的变化，调整确定好正确的明暗过渡关系。

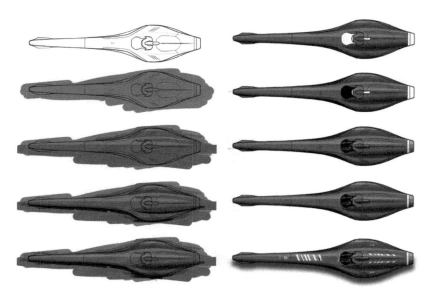

图 7.7　产品的数字化设计表现步骤

（8）按照画面整体的明暗关系，对细节进行深入表现，应注意局部和细节的光影关系应与整体相协调。

（9）对画面整体、局部与细节的表现效果再一次进行整理，可通过适当增加一些白色的高光点、高光线作为高光和反光，可使表现的产品更加立体，同时可提升产品表现的质感。

（10）主投影的表现和部分细节的加强。产品整体主投影应根据形态整体的明暗关系规律进行绘制。适当添加部分细节使产品的表现效果更加真实生动，但要注意控制好细节表现的度，切忌过于琐碎，影响画面的整体感。

7.4 数字化快速表现案例分析

案例1：手电钻的数字化快速表现

手电钻是一种携带方便的小型钻孔用工具，由小电动机、控制开关、钻夹头和钻头四部分组成。手电钻的形态结构特征以两组类似垂直位置关系的圆柱体及其变体造型为主，在表现时应重点表现好各造型曲面的明暗过渡关系。对该手电钻的概念方案进行数字化快速表现（图7.8）的基本方法如下：

（1）确定好产品表现的视角，并通过组成角度的消失线条确定基本的透视关系。

（2）产品主要的形态结构轮廓可采用铅笔笔触进行表现，使轮廓特征的表现更加准确、肯定。其他线条应简练并注重轻重虚实结合，通过形面特征线表现造型曲面的转折与过渡，线条的表现自然流畅且富有张力，以提升画面的整体表现力。

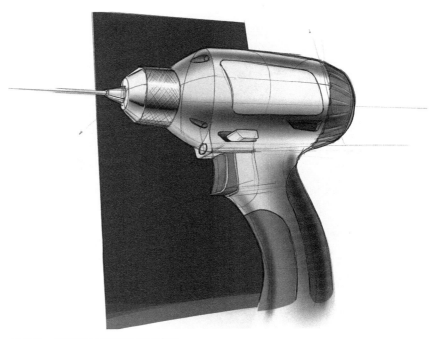

图7.8 手电钻的数字化快速表现

（3）画面整体以灰色系的素描关系表现产品的体量和光影的变化，统一的色彩关系衬托出了产品的造型结构关系这一表现重点。局部细节采用对比明显的色彩，在保持画面色彩关系整体感的前提下提亮了画面效果，形成了视觉中心。

（4）材质特征可根据不同材料的反光特性进行体现。手电钻产品涉及主要材质有金属、塑料和橡胶，可运用喷绘工具控制笔头的粗细和深浅，表现不同强度和范围的明暗变化关系，从而体现材质的视觉特征。如钻夹头部件材料为金属，通过清晰的色阶层次和强烈的高光与明暗交界线进行表现。机身部分的塑料和把手部分的橡胶在明暗层次关系的过渡上则柔和得多。

（5）开关按键、转向调节按键、钻夹头表面肌理、后部防滑凸起等细节适当表现。

（6）背景色块用填色工具完成，注意合理设置区域大小和范围轮廓。

案例2：鼠标的数字化快速表现

图7.9是鼠标的混合式数字化快速表现作品。为便于设计思维的流畅发散，并能让客户有效地理解方案的意图，设计人员在前期可采用手绘快速表现方式，借助手绘工具在画纸上对鼠标形态进行多方案、多角度表现。在此基础上对某方案运用数字化工具进行深入表现。两种快速表现效果在画面中同时出现，让主方案的表现效果更加明显和丰满，特别是使用软件纹理填充和遮罩功能来实现鼠标侧面防滑凸点的阵列和虚实变化，让客户能够联想到实际使用时的握感、触感、力度等感性特征。该作品画面整体构思巧妙，画面整体版式构图均衡且富于变化，表现重点突出，线条表现熟练，整体表现力较强。

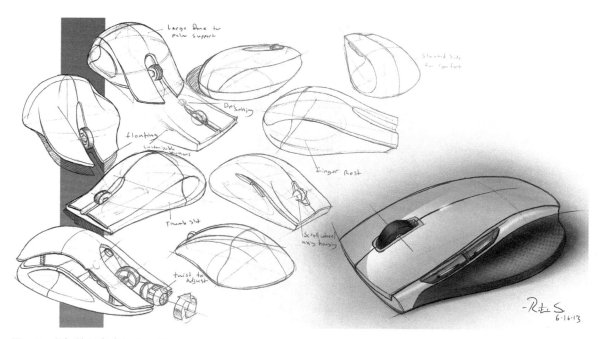

图7.9　鼠标的混合式数字化快速表现

DESIGN+SKETCH

第8章
案例赏析

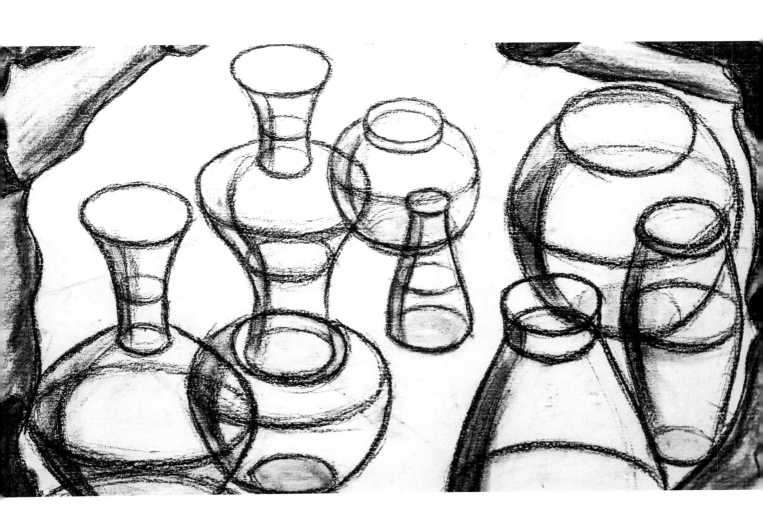

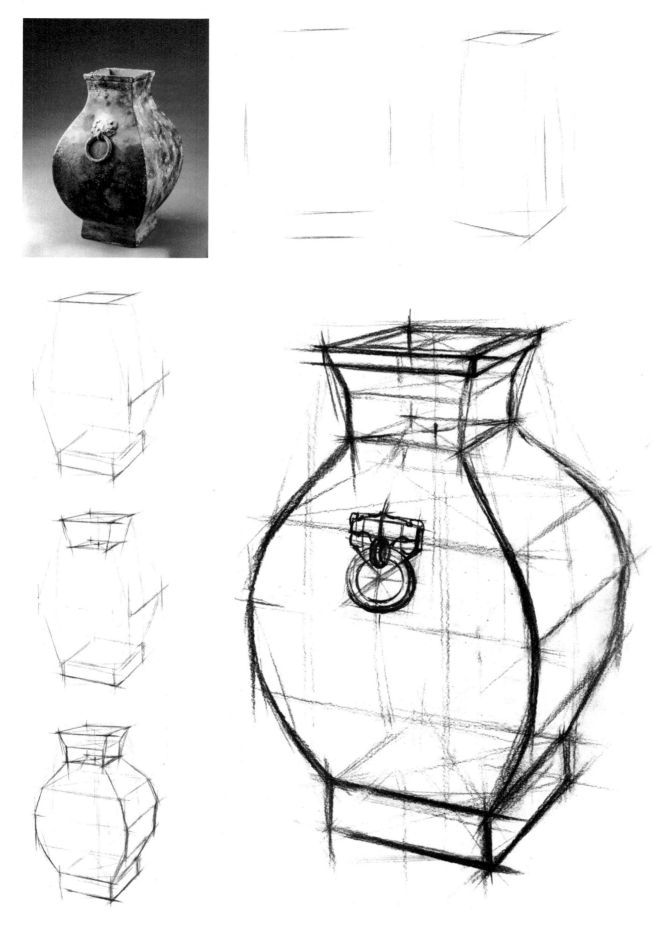

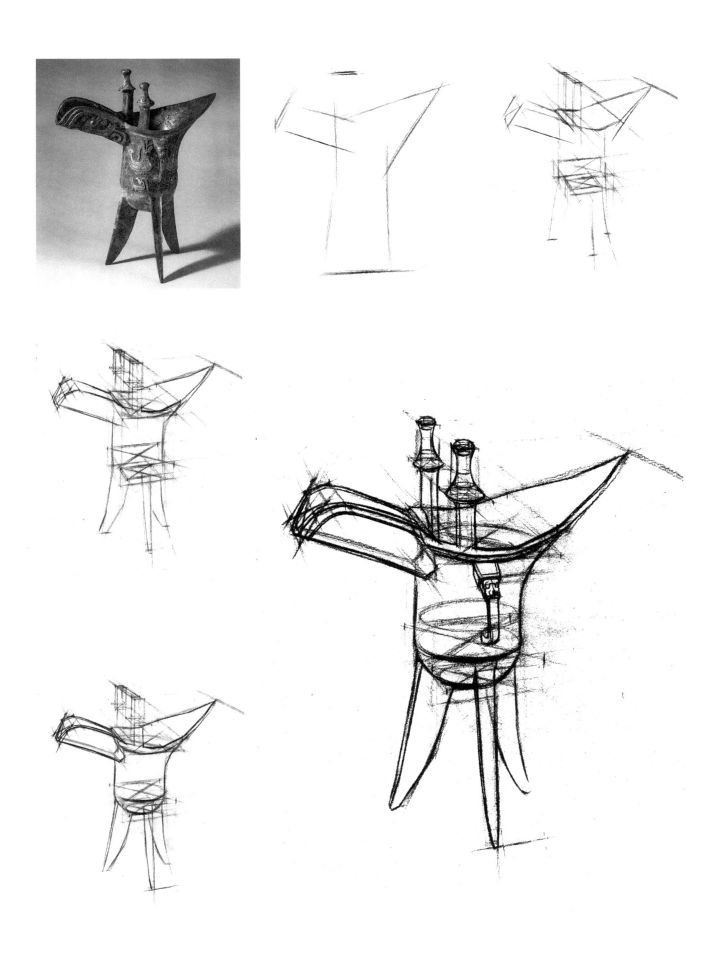

第 8 章 案例赏析

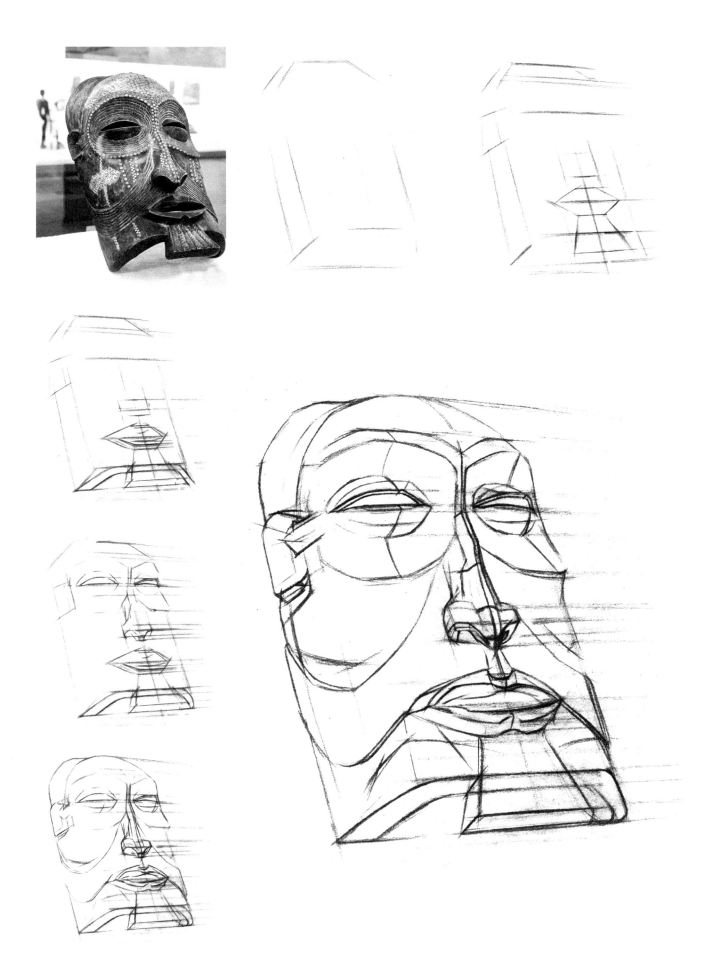

第 8 章 案例赏析

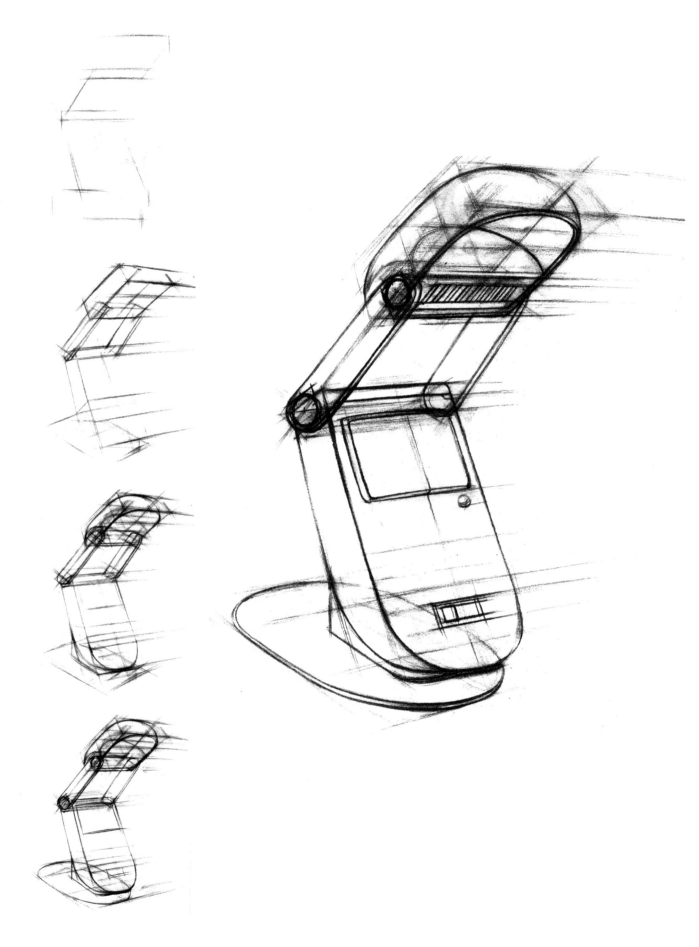

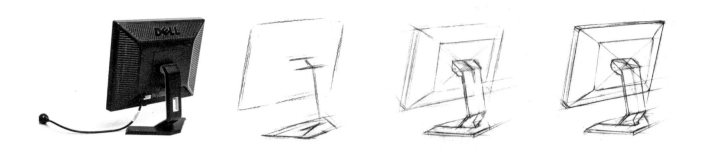
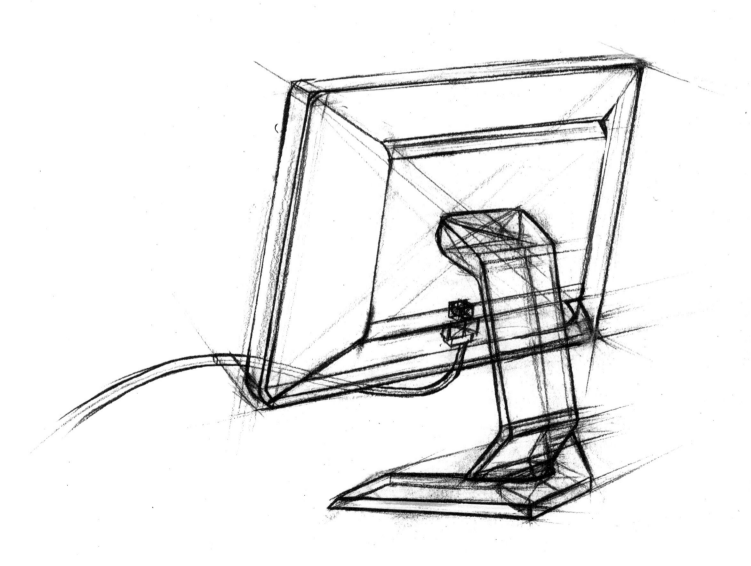

第 8 章 案例赏析

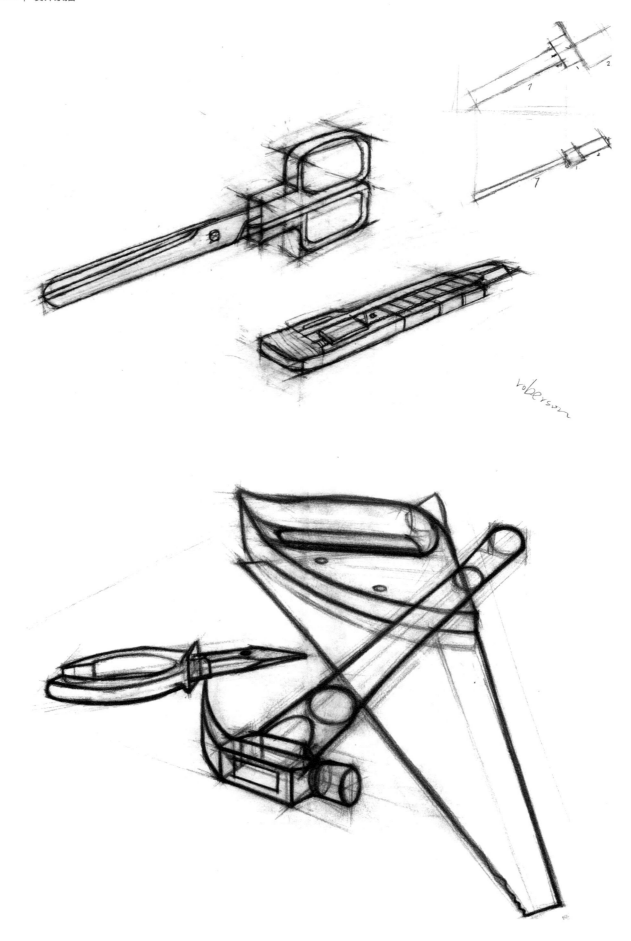

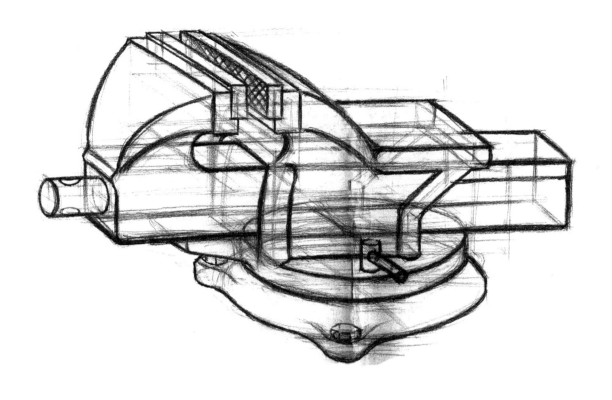
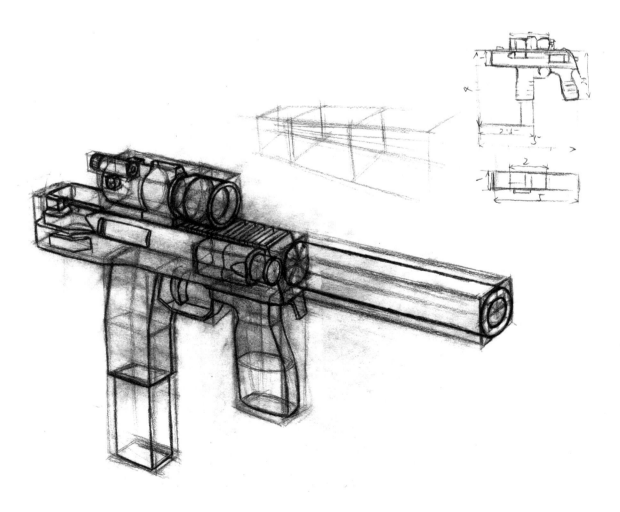

第 8 章 案例赏析

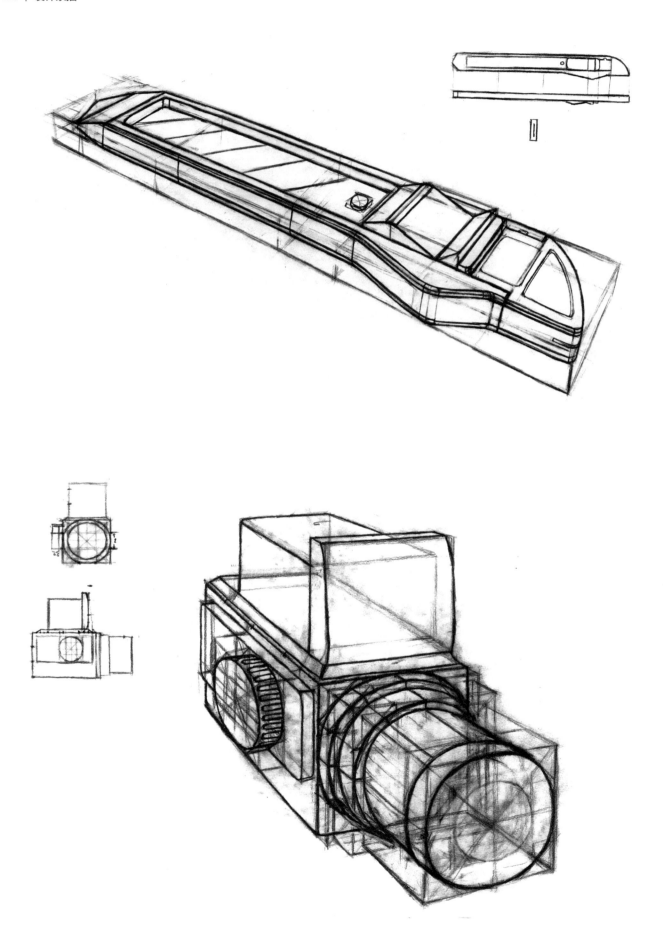

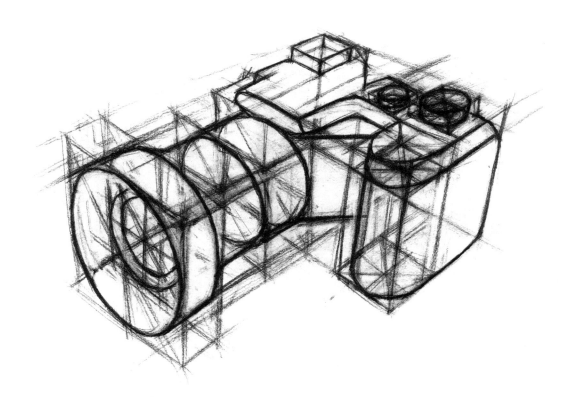

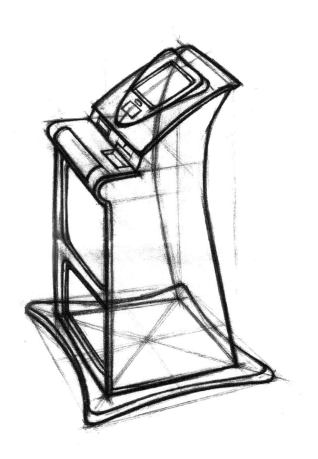

第 8 章　案例赏析

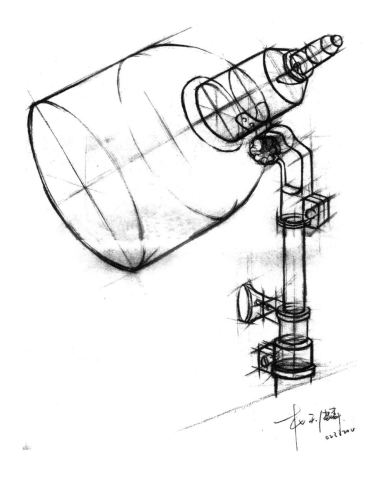
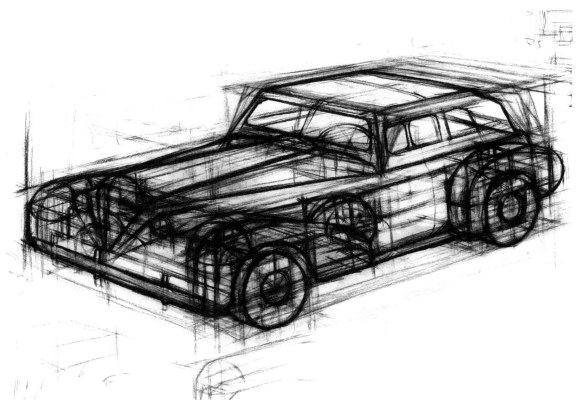

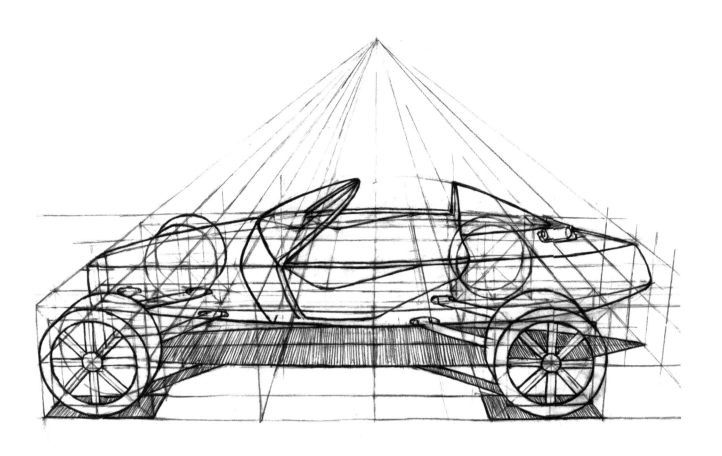
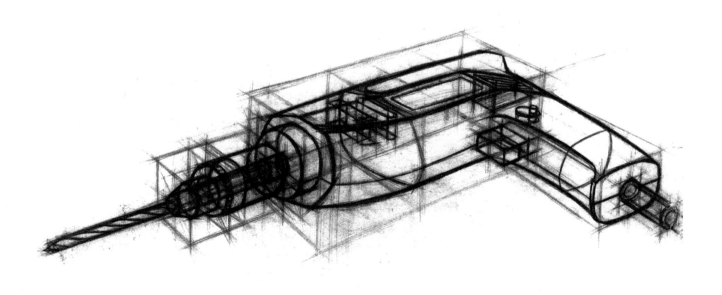

第 8 章 案例赏析

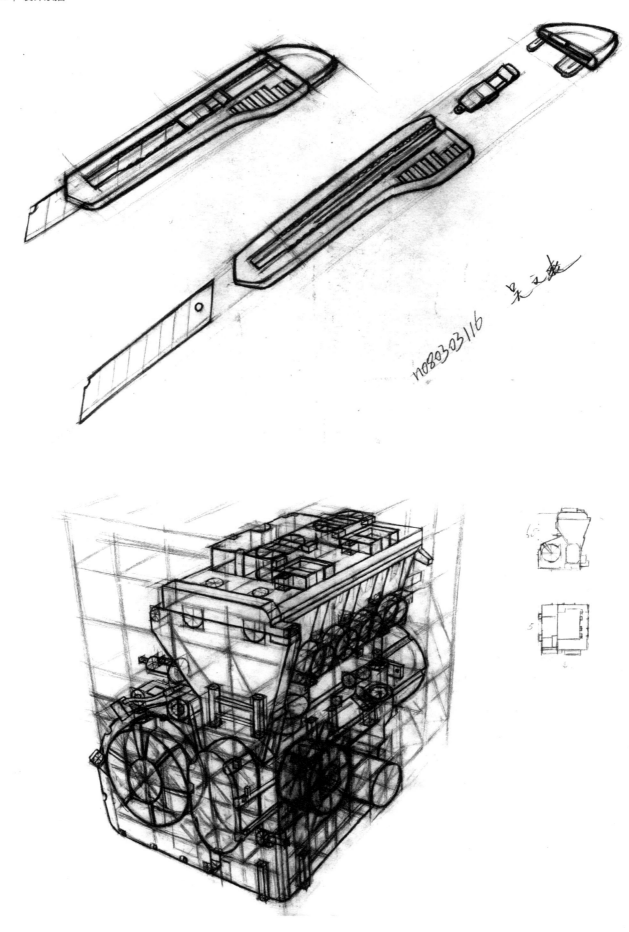

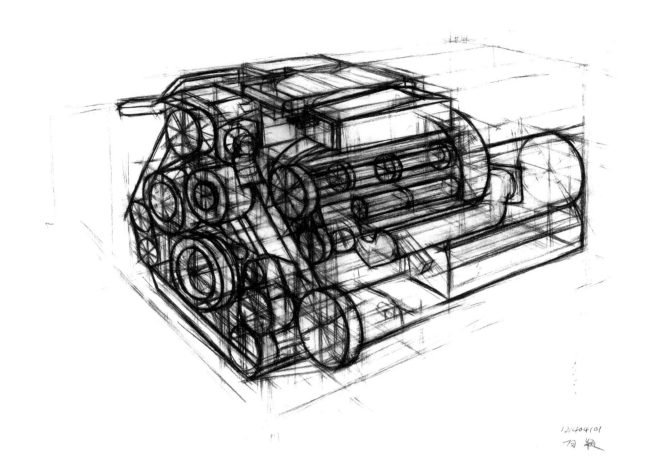

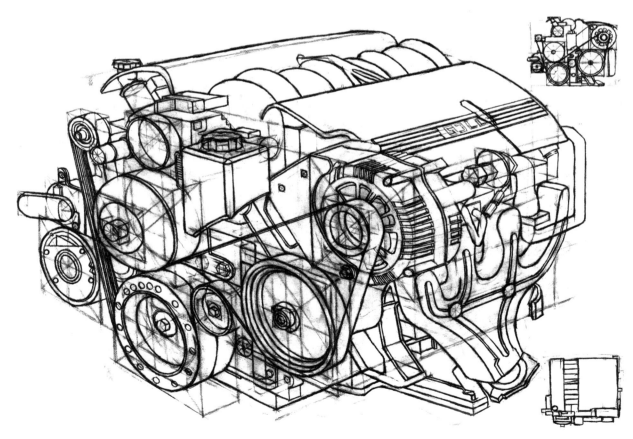

第 8 章 案例赏析 | 105

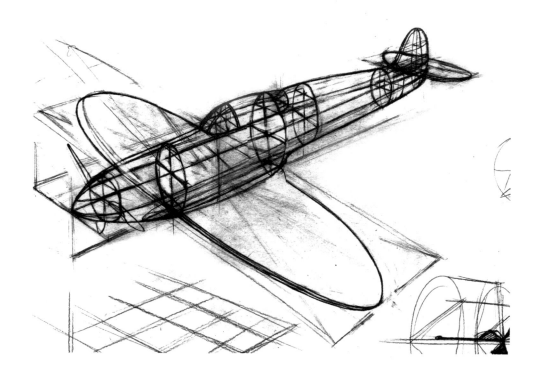
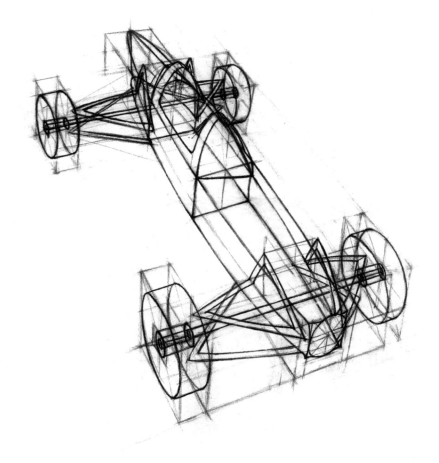

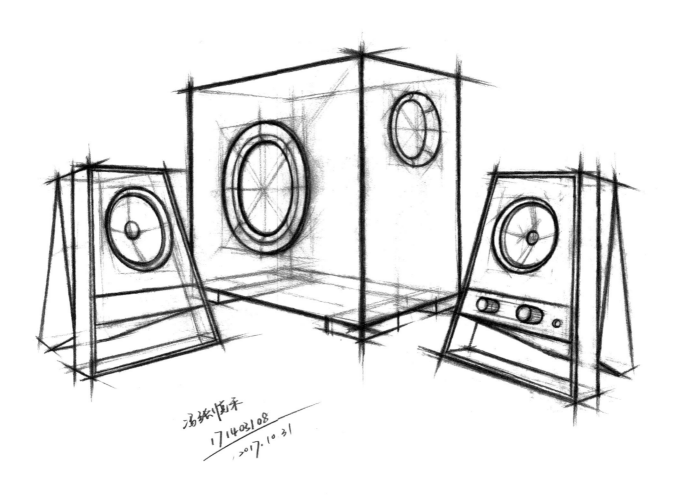

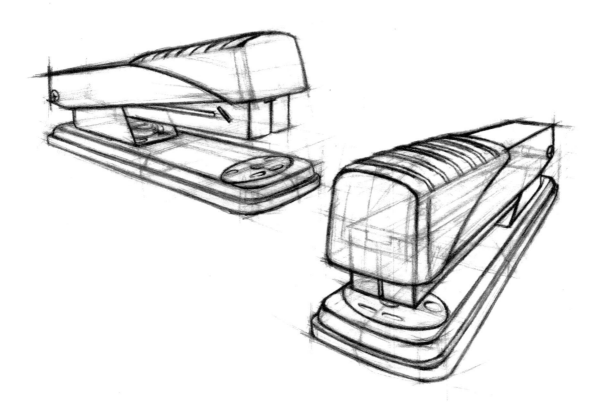

第 8 章 案例赏析

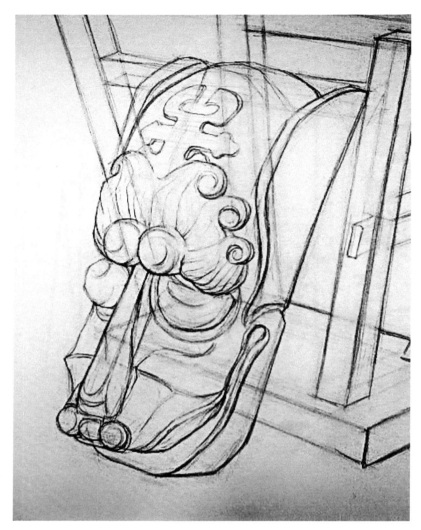
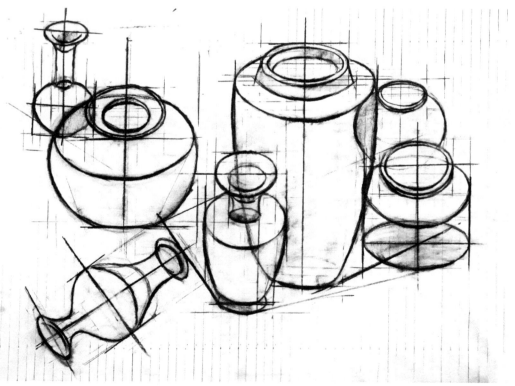

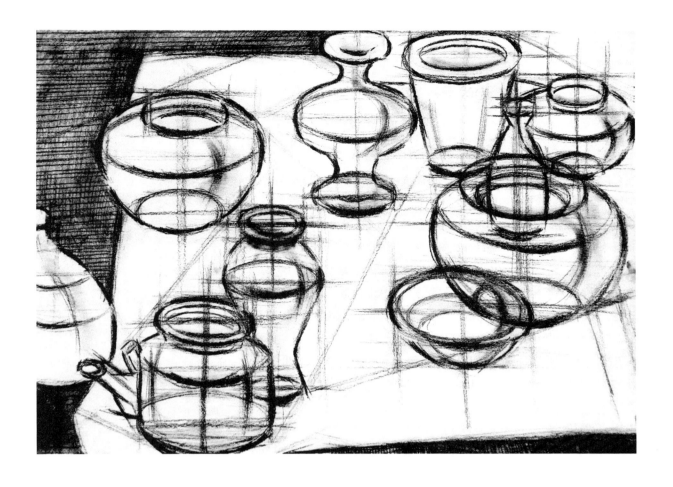

第 8 章 案例赏析

参 考 文 献

丁山，2000. 素描 [M]. 北京：中国林业出版社.

冯艺，2008. 素描石膏几何体结构与明暗画法 [M]. 南昌：江西美术出版社.

韩凤元，2014. 设计素描 [M]. 北京：中国建筑工业出版社.

胡瑞波，2016. 设计素描与创新训练 [M]. 长沙：湖南大学出版社.

蒋晓玲，张云飞，2014. 素描静物结构与透视训练 [M]. 武汉：湖北美术出版社.

蒋晓玲，2011. 组合静物结构素描范本 [M]. 武汉：湖北美术出版社.

库斯·埃森，罗萨琳·史都尔，2008. 设计素描 [M]. 台北：龙溪图书.

刘斐，2018. 设计透视学（修订版）[M]. 上海：东华大学出版社.

孟凯宁，2018. 设计透视与产品速写 [M]. 北京：化学工业出版社.

沈玉佩，2007. 结构素描——石膏几何体 [M]. 杭州：浙江人民美术出版社.

孙虎鸣，2019. 产品设计速写 [M]. 北京：北京理工大学出版社.

王冬梅，张志强，张向荣，2000. 结构设计素描 [M]. 北京：中国电力出版社.

王宁，李全恒，刘明，2018. 设计素描与速写 [M]. 长沙：湖南大学出版社.

席涛，2014. 设计素描 [M]. 2 版. 北京：中国电力出版社.

殷正洲，2007. 产品设计素描 [M]. 南京：江苏美术出版社.

袁献民，2000. 结构素描 [M]. 北京：中国建筑工业出版社.

钟文，2017. 顶配 2.0：结构素描静物 [M]. 哈尔滨：黑龙江美术出版社.

周至禹，2016. 设计素描 [M]. 2 版. 北京：高等教育出版社.

朱海辰，2016. 产品手绘 [M]. 北京：人民美术出版社.